Fantasy costume design picture book

奇幻系服裝設計資料集

MOKURI 著

U0080163

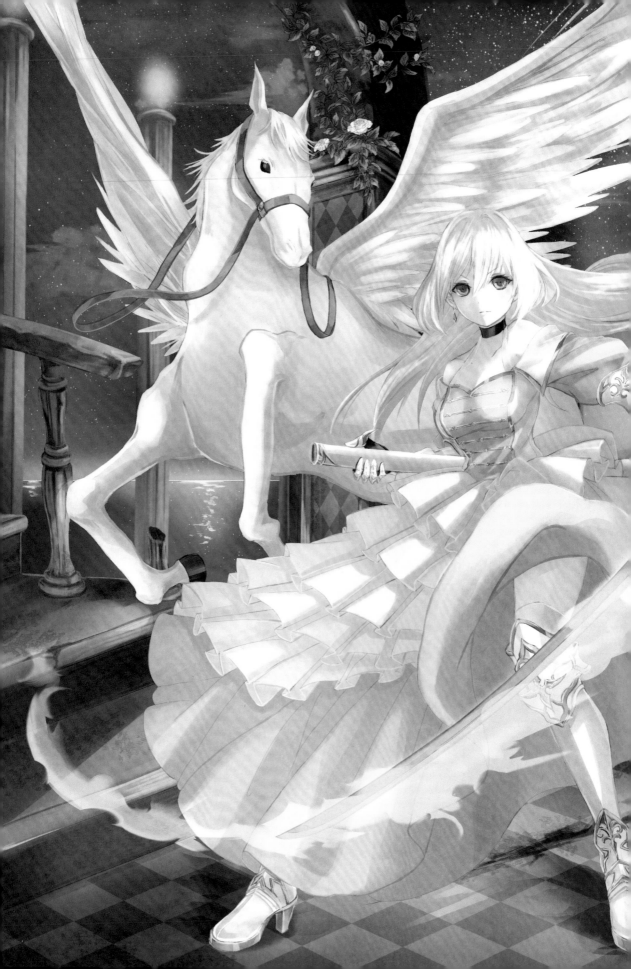

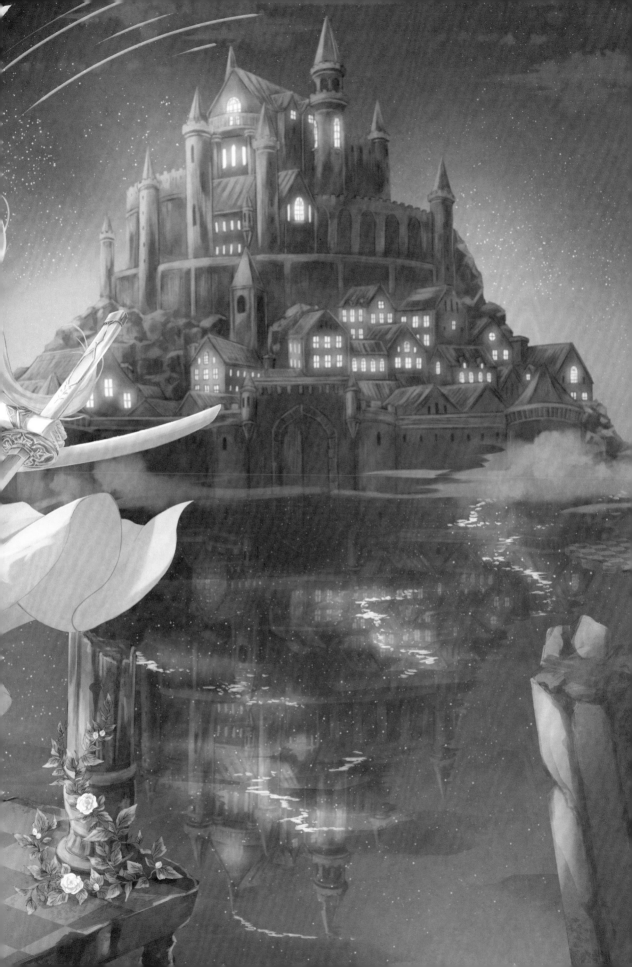

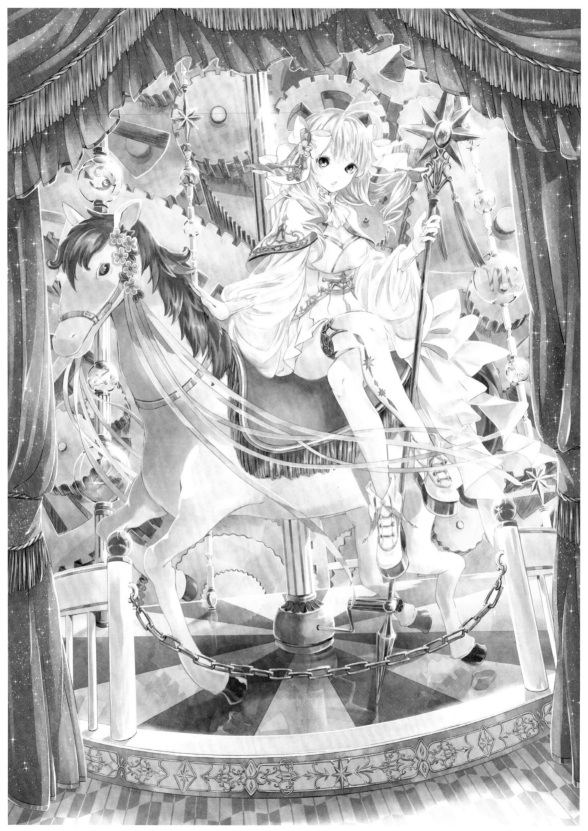

涓涓細流也能匯集成河

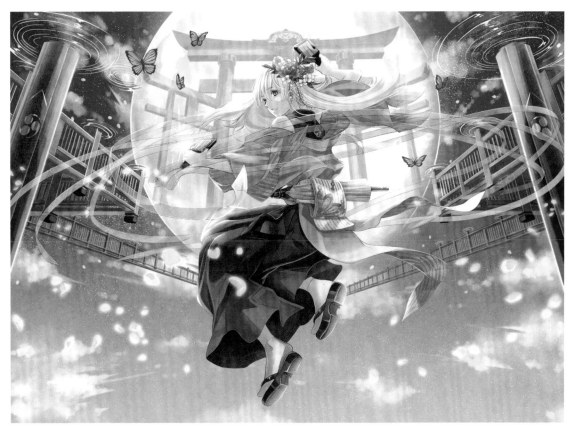

夢境是顛倒的

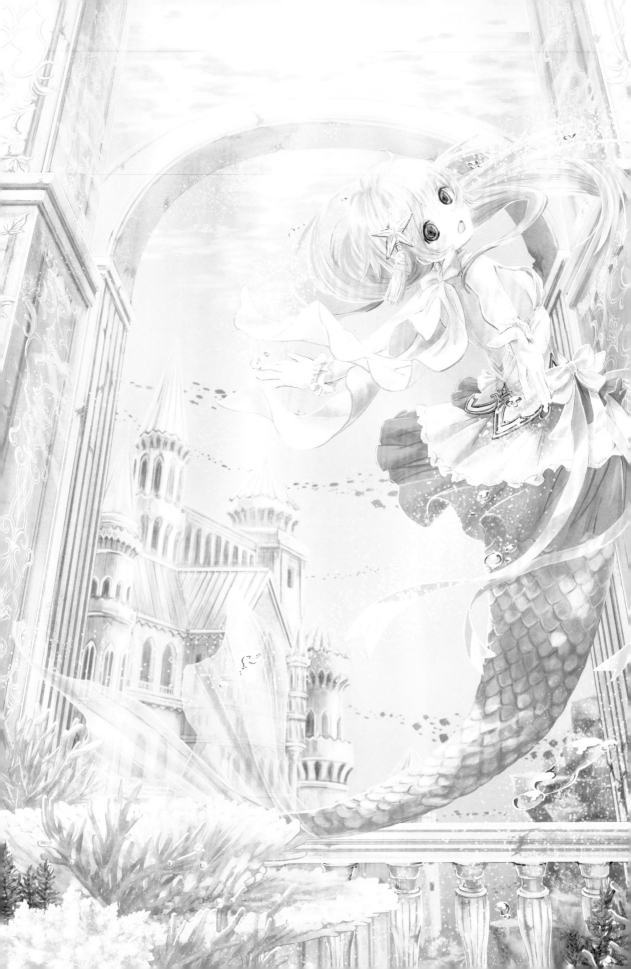

前言

非常感謝各位購買本書。

由於前作《奇幻系服裝繪製技法》備受好評，筆者才有機會撰寫本書。這也是多虧各位讀者的支持，在此由衷地向各位致上謝意。

在描繪「奇幻系服裝」時最重要的就是創造力，藉由前作所提到的「聯想遊戲」構思點子，也不失為一種方法。不過光靠這種方法，可能會遇到一些不可期的瓶頸。此時即可採取「透過既有的故事及角色，拓展自己心中的世界觀」的方式進行聯想。

本書採用圖鑑形式，放大插圖，使細節部分清楚易見。

此外，本書亦結合奇幻作品中常見的職業及虛構生物等要素，介紹從王道奇幻系變化而出的和風奇幻系、幻想童話系、近未來奇幻系等各種奇幻系統。

當各位讀者想不出好點子時，若能夠參閱本書，將是筆者莫大的榮幸。

MOKURI

CONTENTS

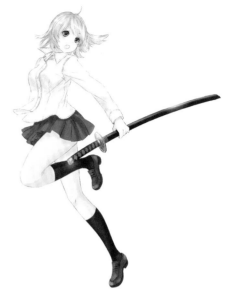

Chapter 1

服裝設計的基礎

Chapter 2

奇幻作品的基本角色

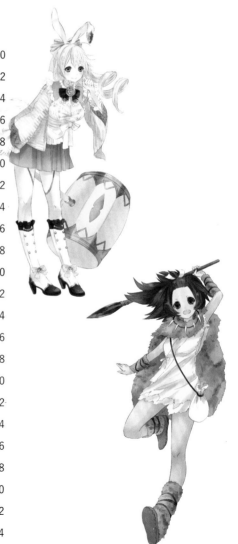

COLUMN

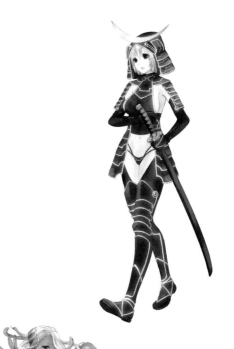

Chapter 3

虛構生物・角色

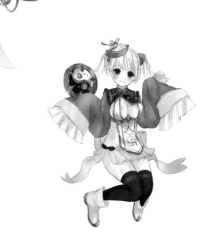

使用軟體：CLIP STUDIO PAINT EX

價格平實且整體功能完善。使用預設值就能運用各種素材，並收錄3D素描人偶，可從各種不同的角度輕鬆素描。另外圖層種類相當豐富，連潤飾時的對比度及顏色都能進行調整，相當便利。

數位繪圖板：Intuos Pro L

作業環境：Windows 8

Chapter 1

服裝設計的基礎

為了設計出奇幻世界中繁複多樣的服裝,必須從基本的樣式開始,層層疊加各種元素,才能創造出屬於自己的獨特設計。

本章將從基底樣式開始,介紹各種加工方法與服裝設計的基礎,以供各位參考。

服裝構造（緊身胸衣）

緊身胸衣是從女性調整形內衣——馬甲（即束縛肋骨到腹部的內衣，可使體型顯得苗條）衍生而來。現已成為內衣、禮服及時尚的一環，常出現在女性服裝中。

Bustier

緊身胸衣

中世紀法國～現代

緊身胸衣（bustier）在法語中是指無肩帶的胸罩。無肩帶胸衣經常出現於現代禮服設計當中，也很流行以針織品、蕾絲、皮革等各種素材製的緊身胸衣，已成為休閒服飾的一部分。

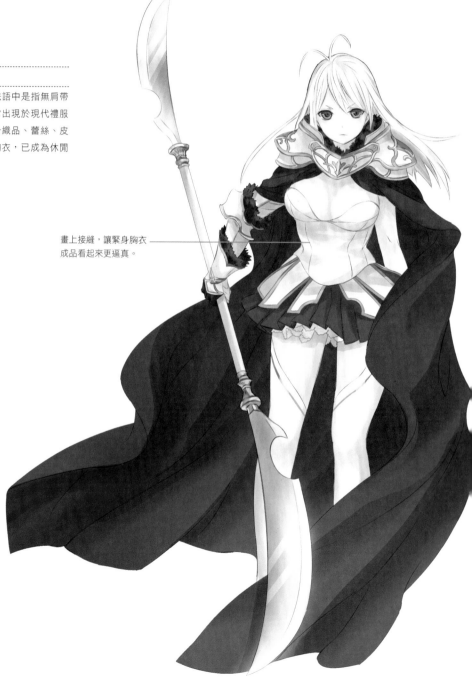

畫上接縫，讓緊身胸衣成品看起來更逼真。

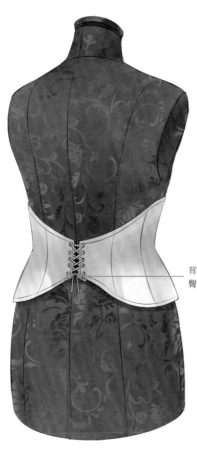

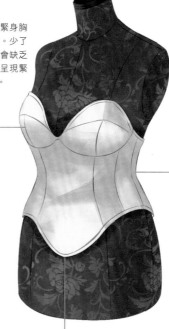

罩杯的接縫是緊身胸衣的必備要素。少了接縫，外型就會缺乏立體感，無法呈現緊身胸衣的質感。

描繪時必須突顯身體曲線。

背部縮短以呈現臀部的立體感。

加上圓弧，使緊身胸衣前長後短。

分解圖

緊身胸衣乃是一種體態補正內衣，因此採用不具伸縮性的布料，由眾多零件縫製而成。

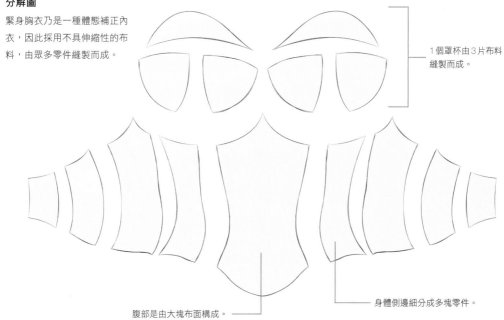

1個罩杯由3片布料縫製而成。

身體側邊細分成多塊零件。

腹部是由大塊布面構成。

服裝構造（襯衫）

接下來將透過現代仍持續穿著的經典襯衫結構，來解說西服的基礎。襯衫使用的是不具伸縮性的素材，因此必須配合身體動作進行剪裁。可供描繪結實材質服裝時參考。

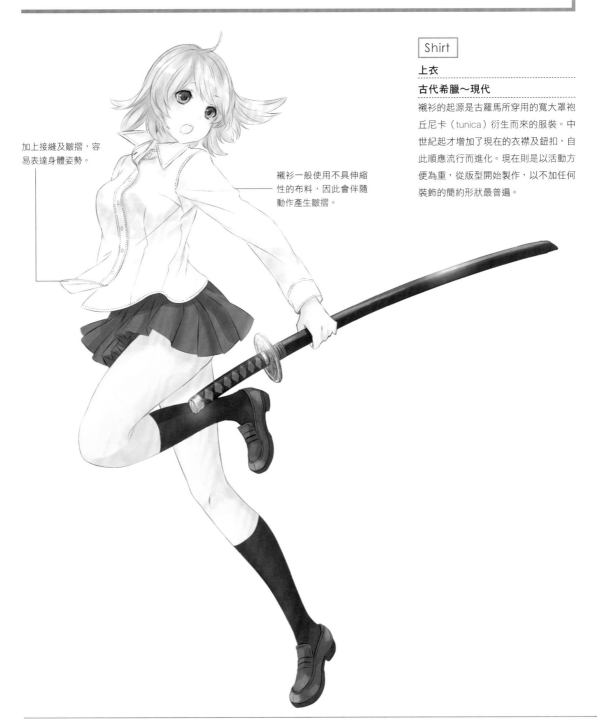

加上接縫及皺摺，容易表達身體姿勢。

襯衫一般使用不具伸縮性的布料，因此會伴隨動作產生皺摺。

Shirt

上衣

古代希臘～現代

襯衫的起源是古羅馬所穿用的寬大罩袍丘尼卡（tunica）衍生而來的服裝。中世紀起才增加了現在的衣襟及鈕扣，自此順應流行而進化。現在則是以活動方便為重，從版型開始製作，以不加任何裝飾的簡約形狀最普遍。

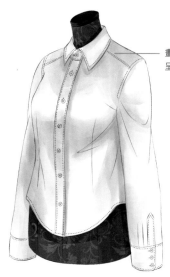

畫出肩膀的接縫可以
呈現立體感。

畫出背部的接縫,更容
易呈現姿勢及體型。

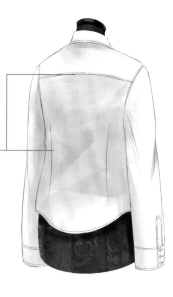

分解圖

襯衫幾乎都是使用不具伸縮
性的布料製成,因此會加上
打褶及背褶,方便活動。

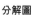

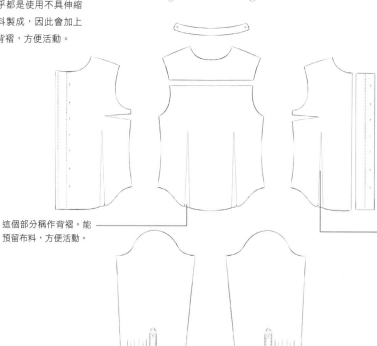

這個部分稱作背褶。能
預留布料,方便活動。

加上稱作打褶的剪口。在女
用襯衫中,這個剪口能強調
胸部的立體感。在男用襯衫
中則是採側邊打褶或是無褶
設計。

衣袖部分。與肩膀相
接部分呈圓弧形。

服裝構造（甲冑・鎧甲）

奇幻作品中最常描繪的就是中世紀的西洋文化。其中，騎士是最常出現的角色。騎士在戰鬥時會穿戴鎧甲及甲冑。以下將著眼於鎧甲，一起來認識鎧甲的結構。

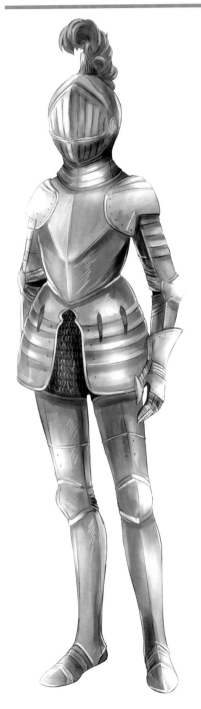

西洋甲冑

5世紀～中世紀

追溯古時，西洋甲冑的構造原本相當單純，其後才逐漸進化。左圖是參考文藝復興式盔甲繪製而成。甲冑的設計與構造隨著時代的不同而異。由於是以金屬打造，可動範圍少，因此手臂部分設計成彎曲狀態。

手肘設計1

15世紀初的盔甲。也能保護到手肘內側。

手肘設計2

構造簡樸，手肘內側部分少了護甲，僅以皮帶連繫。15世紀後期的盔甲。

手肘設計3

構造複雜，透過減少內側的金屬面積來確保可動範圍。

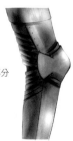

手肘設計4

經常活動的手肘內側部分細分成許多零件。

闔上頭盔時

掀開頭盔時

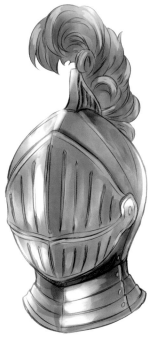

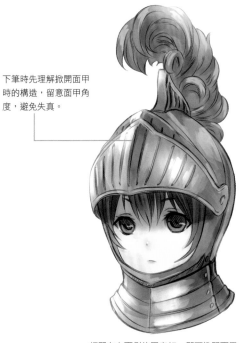

下筆時先理解掀開面甲
時的構造，留意面甲角
度，避免失真。

完全看不見臉。

打開左右兩側的固定扣，即可掀開面甲。

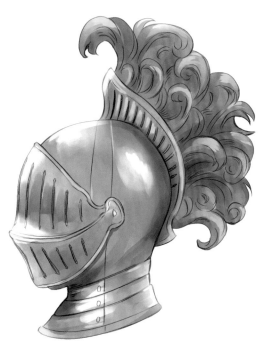

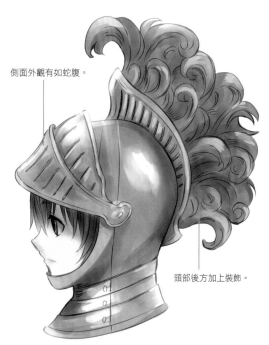

側面外觀有如蛇腹。

頭部後方加上裝飾。

從側面可看出面甲最下方的零件較大。

掀開面甲的狀態。也有不少一體成形式的面甲。

鞋子的變化

設計奇幻世界中的鞋子時,其中一種方式是忠實重現中世紀的鞋款,不過現代鞋當中也有不少稍加變化就能套用於設計的鞋款。以下就來介紹如何為現代鞋款加上設計與變化。

Shoes

設計可分成將一般鞋款稍加變化,以及強調奇幻風格的設計。既然是奇幻作品,不妨就隨心所欲自由設計吧。

樂福鞋
以學生常穿的樂福鞋為基礎,保留皮鞋耐穿牢靠的印象加以變化。

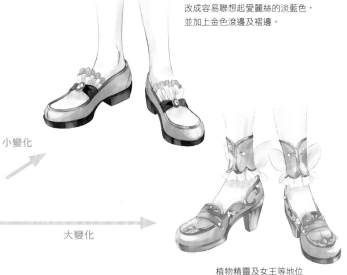

改成容易聯想起愛麗絲的淡藍色,並加上金色滾邊及褶邊。

植物精靈及女王等地位崇高者所穿的鞋子。

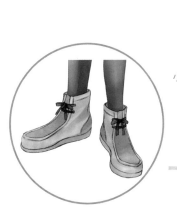

男用短靴
嘗試將男用短靴加以變化,此處以綁帶靴為例。

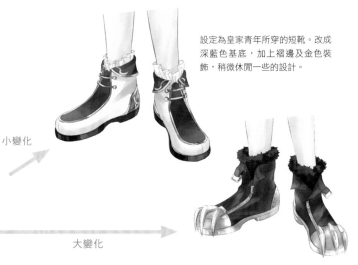

設定為皇家青年所穿的短靴。改成深藍色基底,加上褶邊及金色裝飾,稍微休閒一些的設計。

適合獸人及粗野的山賊穿著的短靴。

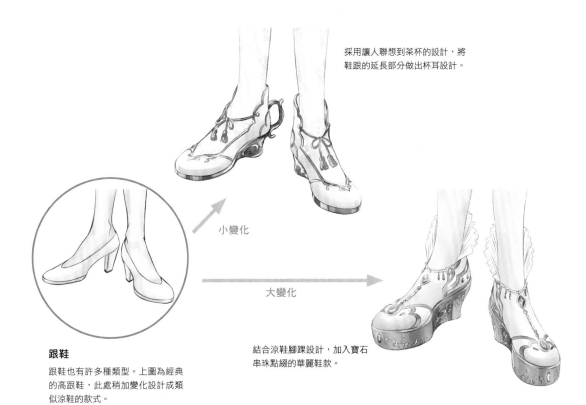

採用讓人聯想到茶杯的設計，將鞋跟的延長部分做出杯耳設計。

小變化

大變化

跟鞋

跟鞋也有許多種類型。上圖為經典的高跟鞋，此處稍加變化設計成類似涼鞋的款式。

結合涼鞋腳踝設計，加入寶石串珠點綴的華麗鞋款。

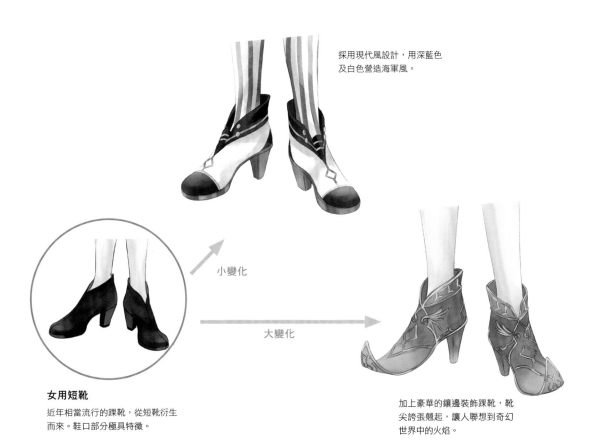

採用現代風設計，用深藍色及白色營造海軍風。

小變化

大變化

女用短靴

近年相當流行的踝靴，從短靴衍生而來。鞋口部分極具特徵。

加上豪華的鑲邊裝飾踝靴，靴尖誇張翹起，讓人聯想到奇幻世界中的火焰。

經典武器

奇幻作品大多以爭鬥及戰爭作為主題，不妨依照角色的職業及特技，為登場人物量身打造獨一無二的武器。

Weapons

可根據角色的形象構思所持武器。

護符・念珠
以護符及念珠作為使用咒術時的道具。

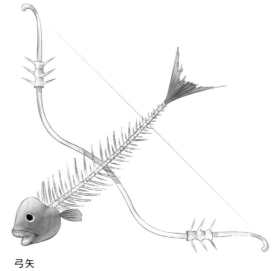

弓矢
設計上稍加變化，不只是把普通的弓。當作箭的魚骨設定為可用嘴咬住敵人的魔法弓箭。

扇子
可避開對方攻擊或扔擲使用的道具。

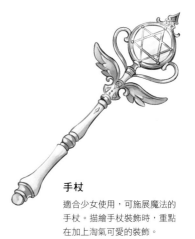

手杖
適合少女使用，可施展魔法的手杖。描繪手杖裝飾時，重點在加上淘氣可愛的裝飾。

劍

背負攜帶的巨劍。劍上鑲有大顆
寶石，可讓人感受到故事性。

槍刀

槍與劍融為一體的武器，加上
青色軌跡可增添近未來感。

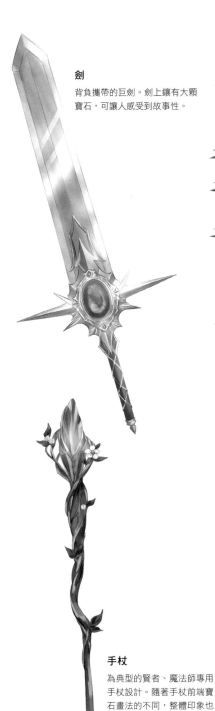

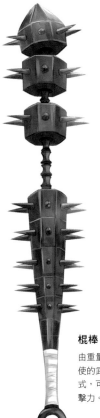

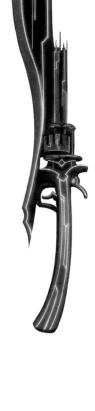

棍棒

由重量級且強力的角色所操
使的武器。尖端部分為可動
式，可利用離心力來增強攻
擊力。

手杖

為典型的賢者、魔法師專用
手杖設計。隨著手杖前端寶
石畫法的不同，整體印象也
會跟著改變。

手槍

將迴轉式手槍改成蒸氣龐克
風設計。最常出現的經典款
手槍是史密斯威森及柯爾特
公司的製品。

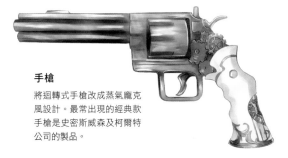

圖案・文樣・連續圖樣

妝點服裝的配色、花紋是表達民族及傳統文化的一種手段,具體方法可透過圖案及文樣等來呈現。以下將以Chapter 2〜3的服裝所使用的連續圖樣及重點設計文樣為中心進行介紹。

Symbol

具有象徵性的符號標記,也有將符號圖樣化後的花紋圖形。

Pattern

將同一花紋重複排列後就變成連續圖樣。

布料的連續圖樣

將單一素材均一排列而成的圖案。給人的印象視素材而異,配色也相當重要。

可當作和服的花紋。排列時可變更花紋的角度增添動感。

將花紋素材圖樣化後排列而成的圖案。圖案愈小,愈能給人纖細的印象。

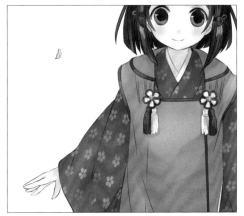

和服(P.102)

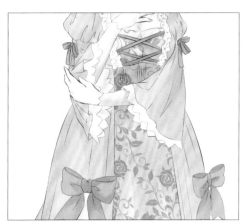

禮服(P.32)

重複使用的連續圖樣

用於裙擺及袖口等的圖樣。若是距離
不夠長，可將圖樣重複連接後使用。

袖口（P.138）

袖口（P.132）

裙擺（P.30）

變更排列方式製作新花紋

將單一素材稍加變化後，製作新的花紋。

亦可將整朵玫瑰花紋沿著圓形
排列，就能製作新的花紋。

設計髮型

奇幻作品中出現的人物髮型其實跟現代髮型沒有太大差異，直接運用現代要素設計也不會太突兀。此處將基於各種女性角色的髮長與髮質，構思出獨特的人物髮型。

Short Style

蘑菇頭・超短髮

可用於描繪帥氣的女孩子，或是改變髮色及臉部氛圍襯托女性的嬌柔。超短髮型無法配戴髮飾，必須在髮色及髮流動向等細節多下一番功夫，以烘托角色特質。

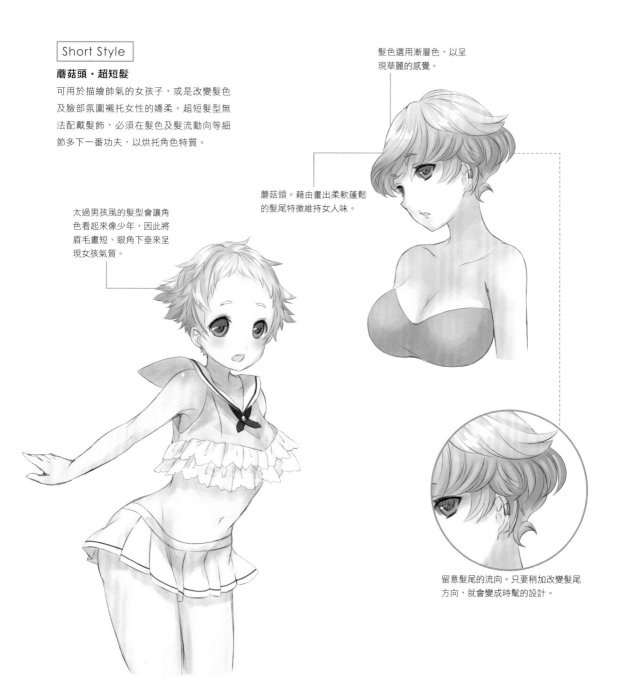

髮色選用漸層色，以呈現華麗的感覺。

蘑菇頭。藉由畫出柔軟蓬鬆的髮尾特徵維持女人味。

太過男孩風的髮型會讓角色看起來像少年，因此將眉毛畫短、眼角下垂來呈現女孩氣質。

留意髮尾的流向。只要稍加改變髮尾方向，就會變成時髦的設計。

Braided Hair

編髮・雷鬼頭

編髮是指將頭髮編出造型,雷鬼頭則是將
頭髮編成一束束的辮子,可以呈現南國氣
息或東方風格,是種時尚的造型。也有將
頭髮燙成細捲的螺旋燙等變化造型。

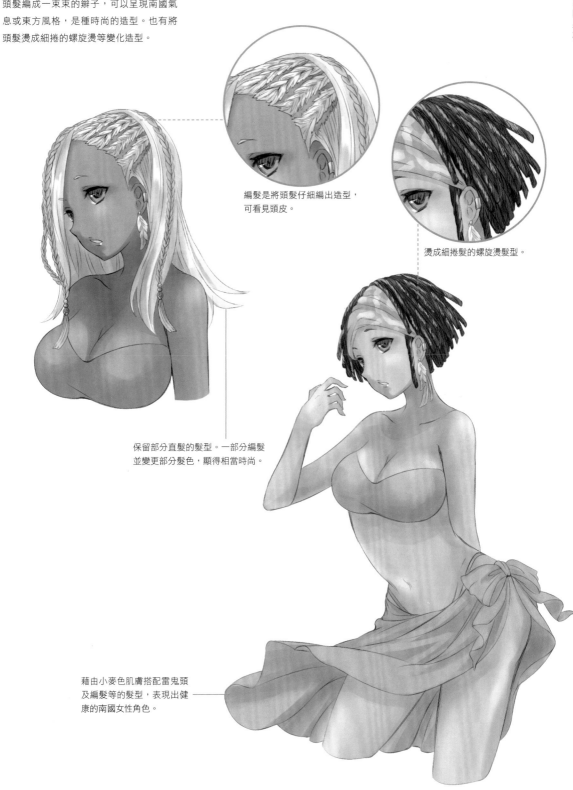

編髮是將頭髮仔細編出造型,
可看見頭皮。

燙成細捲髮的螺旋燙髮型。

保留部分直髮的髮型。一部分編髮
並變更部分髮色,顯得相當時尚。

藉由小麥色肌膚搭配雷鬼頭
及編髮等的髮型,表現出健
康的南國女性角色。

Original Design

想像中的髮型

髮型款式形形色色，奇幻作品中的人物
不受限制，可隨個人喜好享受自由設計
髮型的樂趣。

設計成掛滿耶誕節飾品的
日本冷杉風髮型。

迎合耶誕節的髮型設計。採
用雙馬尾髮型，髮尾外翹。

以紅心女王為形象，將庭園
種植的玫瑰作為髮飾。

頭上的皇冠也以玫瑰
為設計構想。

髮際的頭髮順著
髮流斜上梳起。

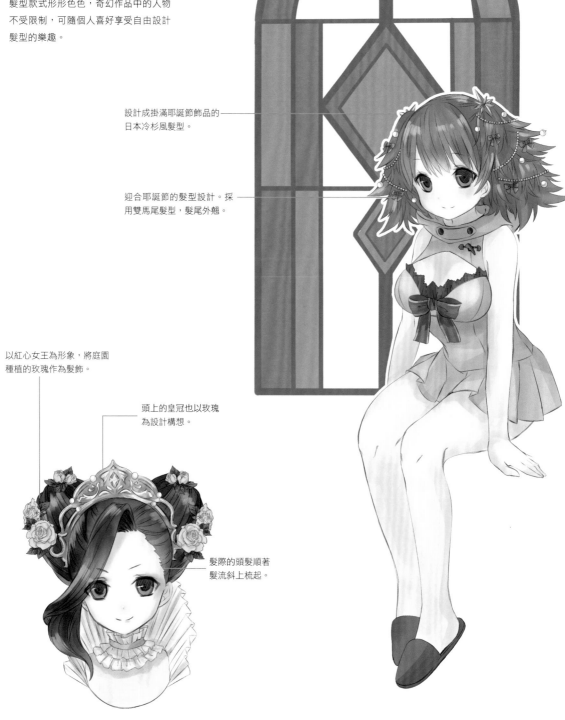

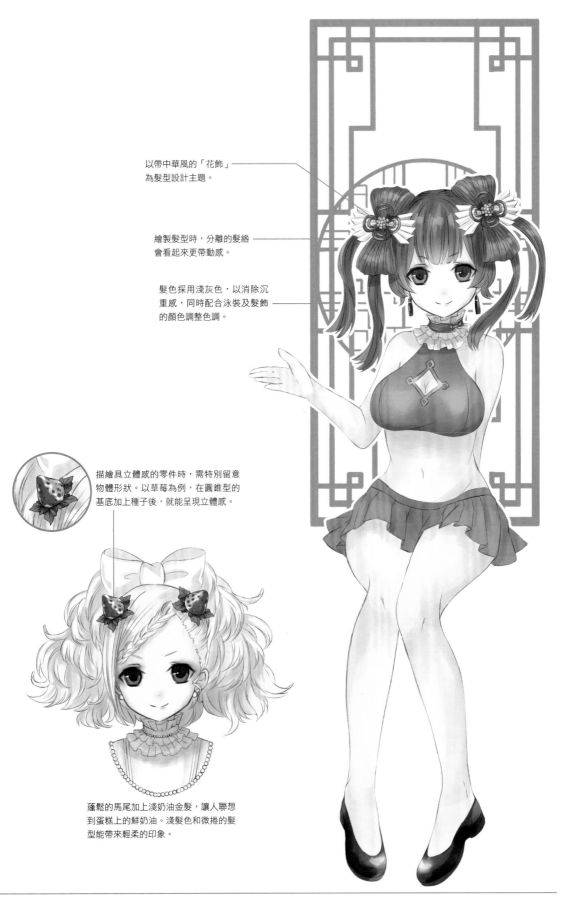

以帶中華風的「花飾」
為髮型設計主題。

繪製髮型時，分離的髮絡
會看起來更帶動感。

髮色採用淺灰色，以消除沉
重感，同時配合泳裝及髮飾
的顏色調整色調。

描繪具立體感的零件時，需特別留意
物體形狀。以草莓為例，在圓錐型的
基底加上種子後，就能呈現立體感。

蓬鬆的馬尾加上淺奶油金髮，讓人聯想
到蛋糕上的鮮奶油。淺髮色和微捲的髮
型能帶來輕柔的印象。

製作連續圖樣

連續圖樣可以大幅運用於服裝設計。只要使用插畫軟體「CLIP STUDIO PAINT EX」，就能輕鬆製作連續圖樣。以下將介紹製作連續花紋圖案的幾樣技巧。

描繪素材

連續圖樣是使用同一種圖案重複排列製成，
因此先繪製出作為花紋基底的花朵插圖。

使用參考線畫出間隔

在畫面上顯示規尺（Ctrl＋R）。從規尺上拖曳參考線到畫面隔出間隔，接著複製及貼上在別的檔案製作的素材。將完成的素材複製後，沿著畫好的參考線貼上，如此重複上述步驟來排列圖案。若是要將圖案獨立成一張畫，只要合併所有圖層就完成了。

製作連續圖樣時

運用上述製作等間隔排列圖樣的技巧，便可製成右圖所示的連續圖樣。再將素材四周稍微補充，加上變化，就能完成大範圍無縫連接的連續圖樣。

只要事先做好連續圖樣素材的檔案，就能加以變化，製作出豐富多樣的圖樣。此外，不同的文化、民族會有不同的花紋，不妨到美術館欣賞或閱讀相關書籍，充實自己的設計資料庫。

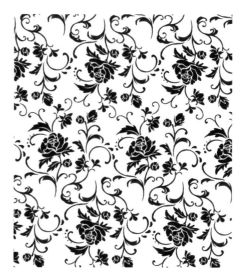

Chapter 2

奇幻作品的基本角色

奇幻作品中除了人類之外，還會出現神靈、獸人等眾多種族。根據角色的職業種類，不同的階級、特性等也會有不同稱呼，此外也有許多較難分類的職業，每個角色都得仔細描繪各自的配件、道具。

本章將介紹奇幻世界中的經典職業、種族特徵，以協助各位掌握角色特性。

公主

時代印象

14世紀～16世紀

區域・文化

歐洲

關鍵字

皇族／豪華

居住在豪華城堡過著富裕的生活，同時也擔任治理國家的重責大任。大多奇幻作品登場角色都是以近世歐洲的王公貴族作為人物原型。

Basic Style

title：公主

Basic Items：披風／皇冠／皮草／假領片／寶石

Character：人物設定為深受國民愛戴、惹人喜愛且溫柔的性格。公主的服裝可以參考文藝復興期的禮服。身上佩戴金飾及寶石，給人豪華的印象。

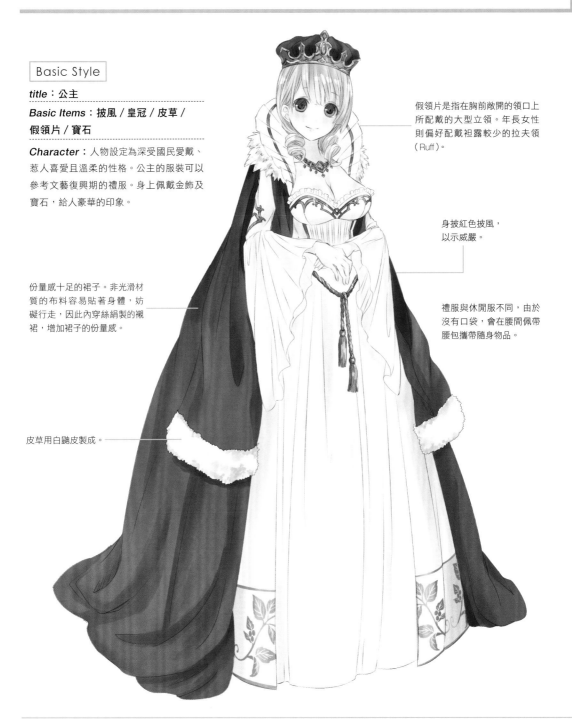

假領片是指在胸前敞開的領口上所配戴的大型立領。年長女性則偏好配戴袒露較少的拉夫領（Ruff）。

身披紅色披風，以示威嚴。

禮服與休閒服不同，由於沒有口袋，會在腰間佩帶腰包攜帶隨身物品。

份量感十足的裙子。非光滑材質的布料容易貼著身體，妨礙行走，因此內穿絲絹製的襯裙，增加裙子的份量感。

皮草用白鼬皮製成。

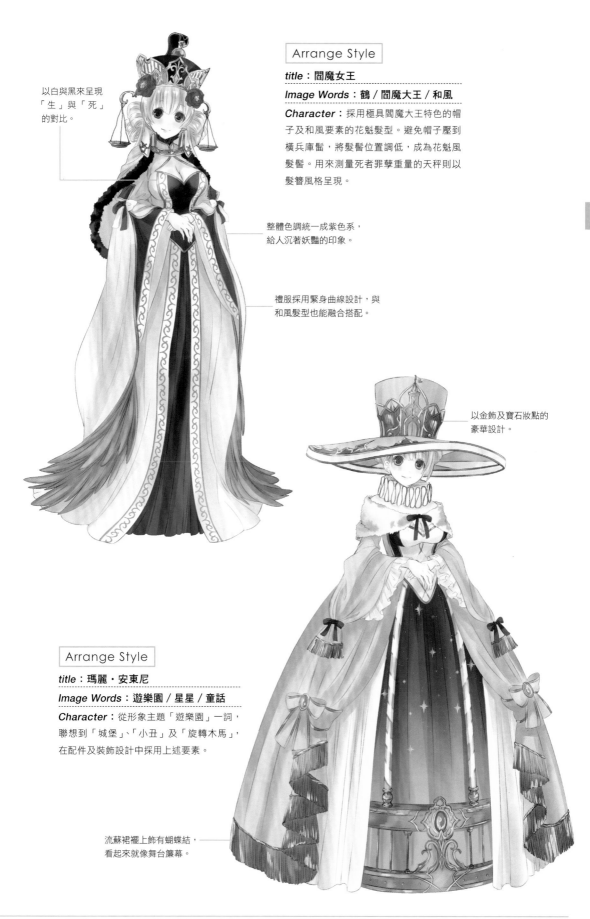

以白與黑來呈現「生」與「死」的對比。

Arrange Style

title：閻魔女王

Image Words：鶴／閻魔大王／和風

Character：採用極具閻魔大王特色的帽子及和風要素的花魁髮型。避免帽子壓到橫兵庫髷，將髮髻位置調低，成為花魁風髮髻。用來測量死者罪孽重量的天秤則以髮簪風格呈現。

整體色調統一成紫色系，給人沉著妖豔的印象。

禮服採用緊身曲線設計，與和風髮型也能融合搭配。

以金飾及寶石妝點的豪華設計。

Arrange Style

title：瑪麗・安東尼

Image Words：遊樂園／星星／童話

Character：從形象主題「遊樂園」一詞，聯想到「城堡」、「小丑」及「旋轉木馬」，在配件及裝飾設計中採用上述要素。

流蘇裙襬上飾有蝴蝶結，看起來就像舞台簾幕。

貴族・公爵

時代印象

14世紀～18世紀

區域・文化

歐洲

關鍵字

巴洛克／洛可可／社交場所

有不少國家會授予貴族爵位，由上而下依序為大公爵（Grand duke）、公爵（Duke）、侯爵（Marquess）、伯爵（Earl）、子爵（Viscount）及男爵（Baron）。

Basic Style

title：貴族

Basic Items：緞帶／蕾絲／花

Character：角色形象設定為自尊心極高的貴夫人。

日常生活及家事全都交由女僕及管家打理，不用打理家事，因此戴著手套。擁有一雙漂亮的玉手。

以花、蕾絲及緞帶增添禮服的華麗及份量感，也可在布料加上花紋。

! Other Hint

中世紀歐洲的貴族將女王的服飾視為流行象徵，私底下爭相仿效流行。因此隨著時代、在位女王的喜好及品味不同，文藝復興期、巴洛克期、洛可可期、拿破崙時代、維多利亞王朝的流行也各有不同。因此生活在各國的貴族服飾最能配合各時代的女王及時尚，呈現統一感。由於貴族不能打扮的比女王還顯眼，在寶石、金飾的使用以及裙子的份量感上會比較克制。

配戴面紗帽時會稍微往前戴，整體平衡感會更好。

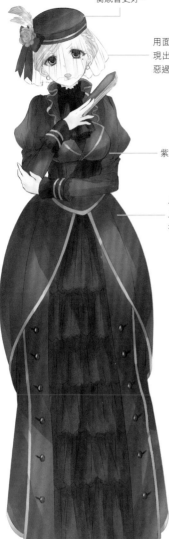

用面紗遮住臉部，呈現出角色神經質且厭惡過度袒露的個性。

紫色讓人聯想到香水。

以暗色調來統一深紫色及黑色，給人占卜師般神祕的印象。

title：出席鹿鳴館的未亡人

Image Words：巴斯爾裙襯／香水／神經質

Character：隻身佇立在社交會大廳角落的女性。未亡人，自尊心雖高卻出席社交場合。戴上讓人聯想到喪服的面紗帽，做未亡人風裝扮。

在貴族時尚風靡一世的洛可可時代流行什麼都加大，才會顯得豪華氣派。髮型為融合和風與盤髮的髮型。

以日式新娘帽「角隱」及和式領呈現白無垢風格。

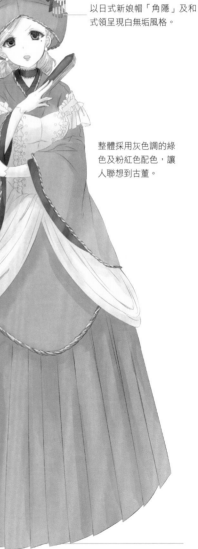

整體採用灰色調的綠色及粉紅色配色，讓人聯想到古董。

Arrange Style

title：洛可可期的時尚教主

Image Words：白無垢／瑪麗・安東尼／喜好奢華

Character：瑪麗・安東尼被視為奠定洛可可時代奇特時尚的時尚教主。在此背景下，將企圖成為洛可可期第二位時尚教主的俘虜、追求流行的貴夫人來進行服裝設計。

騎士

時代印象

15世紀～18世紀

區域・文化

歐洲

關鍵字

士兵 / 戰爭 / 馬

騎士是騎馬戰鬥的貴族戰士，有時也指地位低於男爵或沒有爵位的下級貴族。任務是騎馬突擊敵陣，威嚇擊退敵人。

Basic Style

title：騎士

Basic Items：馬 / 鎧甲 / 騎槍

Character：參考最貼近經典形象的文藝復興式盔甲所設計。設計單純的裝甲會給人下級貴族的印象。加上細部裝飾、紋章、皮草等豪華裝飾，就能帶來貴族的氛圍。

騎士攻擊時騎馬從正面突擊敵陣，為保護身體，必須穿戴鎧甲。鎧甲的身體右側裝置有名為槍架的配件，用來托住騎槍。

穿戴可以壓倒敵人的重裝備馬鎧。由於鎧甲及馬鎧相當沉重，馬也無法跑得快，與其說是騎馬奔跑，不如說是快步。

騎士騎馬時所使用的武器為騎槍。在長槍中，騎槍的長度最長，重達4～10 kg，因此無法單手拿持，必須用槍架托住、夾在腋下固定。

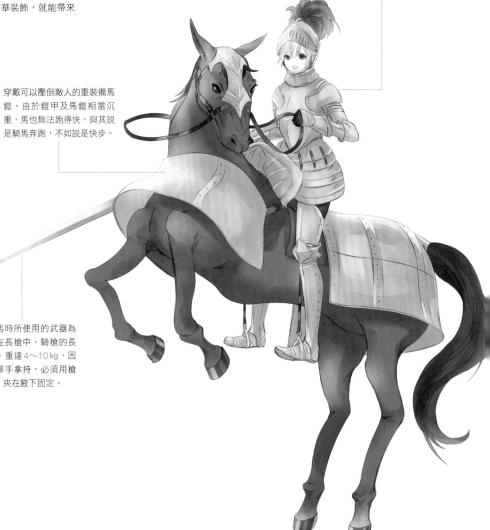

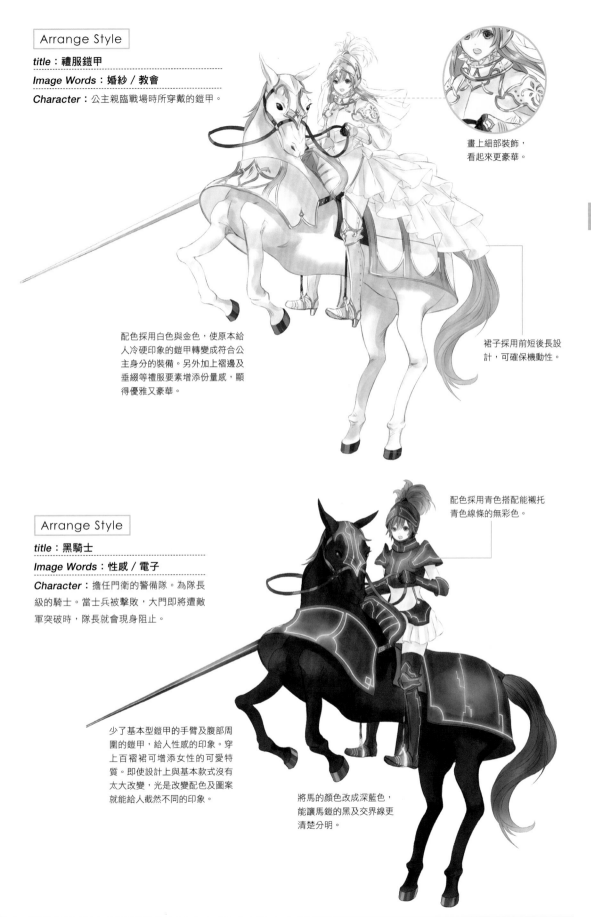

Arrange Style

title：禮服鎧甲
Image Words：婚紗／教會
Character：公主親臨戰場時所穿戴的鎧甲。

畫上細部裝飾，
看起來更豪華。

配色採用白色與金色，使原本給
人冷硬印象的鎧甲轉變成符合公
主身分的裝備。另外加上褶邊及
垂綴等禮服要素增添份量感，顯
得優雅又豪華。

裙子採用前短後長設
計，可確保機動性。

Arrange Style

title：黑騎士
Image Words：性感／電子
Character：擔任門衛的警備隊。為隊長
級的騎士。當士兵被擊敗，大門即將遭敵
軍突破時，隊長就會現身阻止。

配色採用青色搭配能襯托
青色線條的無彩色。

少了基本型鎧甲的手臂及腹部周
圍的鎧甲，給人性感的印象。穿
上百褶裙可增添女性的可愛特
質。即使設計上與基本款式沒有
太大改變，光是改變配色及圖案
就能給人截然不同的印象。

將馬的顏色改成深藍色，
能讓馬鎧的黑及交界線更
清楚分明。

劍士

時代印象

16世紀～17世紀

區域‧文化

歐洲

關鍵字

巴洛克 / 三劍士

劍士是指擅長劍術的戰士，使用武器只有劍。法國小說《三劍客》中的人物形象已深植人心。

Basic Style

title：劍士

Basic Items：劍 / 劍帶

Character：擅長劍術的劍士重視機動性，因此防具僅使用最小限度的裝備。服裝沒有特別規定，採取接近經典形象的裝扮，並參考巴洛克期男性貴族的服裝。

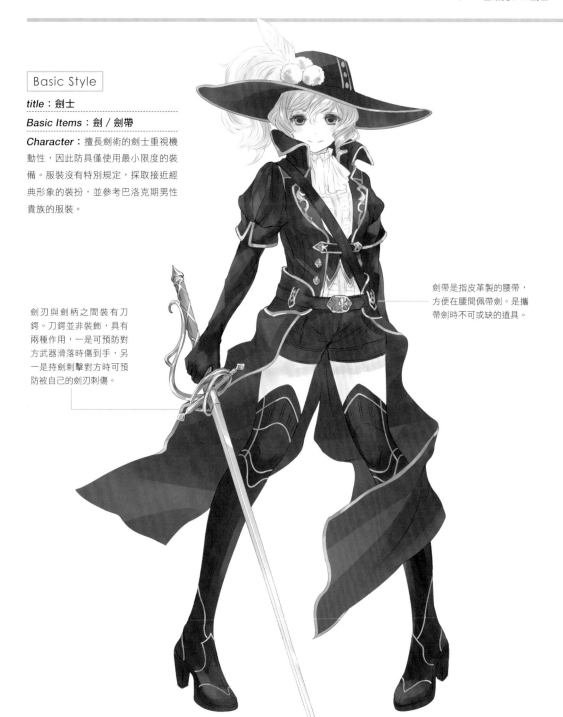

劍帶是指皮革製的腰帶，方便在腰間佩帶劍。是攜帶劍時不可或缺的道具。

劍刃與劍柄之間裝有刀鍔。刀鍔並非裝飾，具有兩種作用，一是可預防對方武器滑落時傷到手，另一是持劍刺擊對方時可預防被自己的劍刃刺傷。

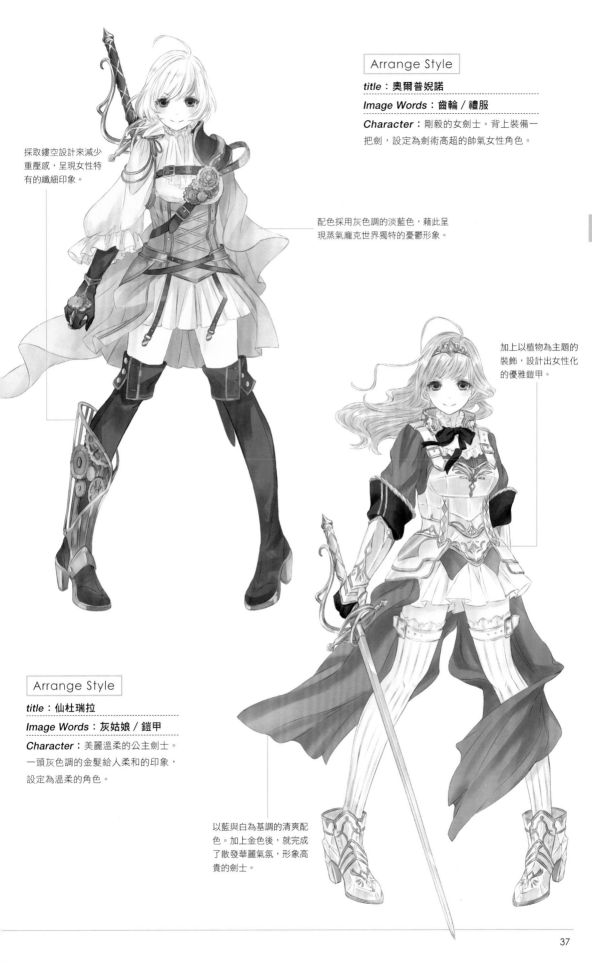

採取鏤空設計來減少重壓感，呈現女性特有的纖細印象。

Arrange Style

title：奧爾普妮諾

Image Words：齒輪／禮服

Character：剛毅的女劍士。背上裝備一把劍，設定為劍術高超的帥氣女性角色。

配色採用灰色調的淡藍色，藉此呈現蒸氣龐克世界獨特的憂鬱形象。

加上以植物為主題的裝飾，設計出女性化的優雅鎧甲。

Arrange Style

title：仙杜瑞拉

Image Words：灰姑娘／鎧甲

Character：美麗溫柔的公主劍士。一頭灰色調的金髮給人柔和的印象，設定為溫柔的角色。

以藍與白為基調的清爽配色。加上金色後，就完成了散發華麗氣氛，形象高貴的劍士。

聖騎士

時代印象
中世紀末期

區域・文化
神聖羅馬帝國

關鍵字
羅馬帝國 / 紋章

聖騎士是騎士最榮譽的稱號。羅馬的查理曼大帝所率領的十二名騎士眾所皆知。到了現代，聖騎士的定義變廣，也有不騎馬的聖騎士。

Basic Style

title：聖騎士

Basic Items：紋章 / 盾

Character：立下戰功的騎士榮獲賞賜，可在盾上描繪紋章，在戰場上作為個人識別之用。此外，紋章也可用於無袖戰袍的設計，或是裝飾在城門等能夠宣揚自身名號的場所。

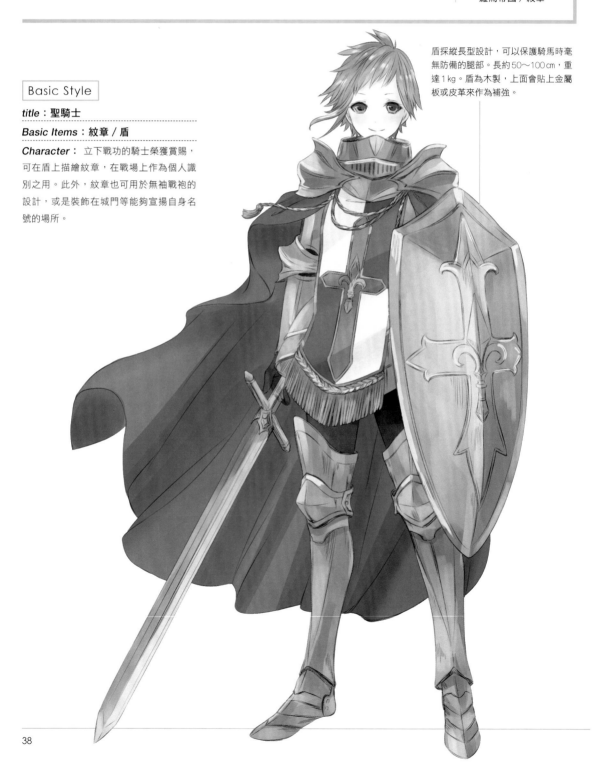

盾採縱長型設計，可以保護騎馬時毫無防備的腿部。長約50～100㎝，重達1kg。盾為木製，上面會貼上金屬板或皮革來作為補強。

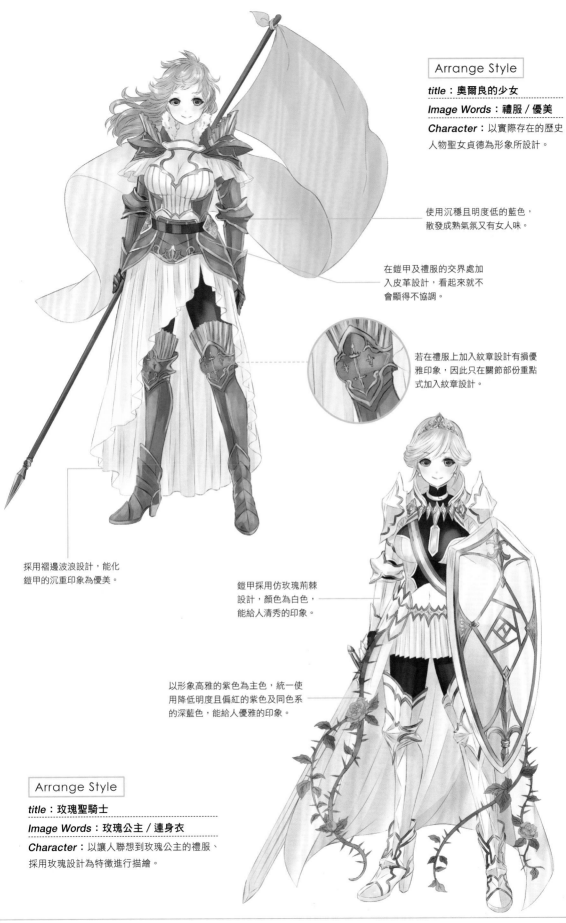

Arrange Style

title：奧爾良的少女

Image Words：禮服／優美

Character：以實際存在的歷史人物聖女貞德為形象所設計。

使用沉穩且明度低的藍色，散發成熟氣氛又有女人味。

在鎧甲及禮服的交界處加入皮革設計，看起來就不會顯得不協調。

若在禮服上加入紋章設計有損優雅印象，因此只在關節部份重點式加入紋章設計。

採用褶邊波浪設計，能化鎧甲的沉重印象為優美。

鎧甲採用仿玫瑰荊棘設計，顏色為白色，能給人清秀的印象。

以形象高雅的紫色為主色，統一使用降低明度且偏紅的紫色及同色系的深藍色，能給人優雅的印象。

Arrange Style

title：玫瑰聖騎士

Image Words：玫瑰公主／連身衣

Character：以讓人聯想到玫瑰公主的禮服、採用玫瑰設計為特徵進行描繪。

弓兵

時代印象

古代～中世紀

區域．文化

歐洲

關鍵字

戰鬥／弓箭／手套

弓兵是指手持弓箭戰鬥的戰士。以小劍、短劍作為副武器，裝備在身上。弓兵以慣用手持箭，描繪時需留意。

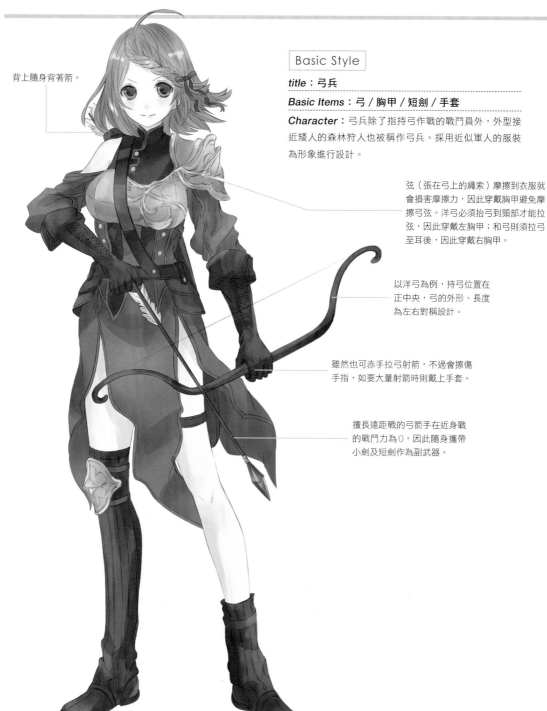

背上隨身背著箭。

Basic Style

title：弓兵

Basic Items：弓／胸甲／短劍／手套

Character：弓兵除了指持弓作戰的戰鬥員外，外型接近矮人的森林狩人也被稱作弓兵。採用近似軍人的服裝為形象進行設計。

弦（張在弓上的繩索）摩擦到衣服就會損害摩擦力，因此穿戴胸甲避免摩擦弓弦。洋弓必須抬弓到頸部才能拉弦，因此穿戴左胸甲；和弓則須拉弓至耳後，因此穿戴右胸甲。

以洋弓為例，持弓位置在正中央，弓的外形、長度為左右對稱設計。

雖然也可赤手拉弓射箭，不過會擦傷手指，如要大量射箭時則戴上手套。

擅長遠距戰的弓箭手在近身戰的戰鬥力為0，因此隨身攜帶小劍及短劍作為副武器。

Arrange Style

title：蘇菲卡

Image Words：蜜蜂／雷／電子

Character：個性活力充沛且開朗，平時個性穩重，進入戰鬥模式後眼光就會變銳利。

讓人聯想到閃電電流的捲髮。由於背景設想為SF世界，設定成只要拉開弓弦就會出現光箭，因此不需隨身攜帶箭及副武器。

以讓人聯想到電子的連身衣為基底設計。加上褶邊，顯得可愛又輕盈。

盾為仿造蜂巢設計，設定為必要時會自動識別而自行移動，亦可當作胸甲。

以寶石及緞帶為裝飾，整體統一採用粉色系，給人魔法少女般可愛的印象。

根據偏向狩人的弓兵設計。與束腹合為一體的胸甲為皮革製。

只穿迷你褲裙會讓禮服缺乏重量份量感，因此在褲裙兩側加上裝飾裙。乍看下為充滿褶邊的迷你裙，實則考慮到從樹上發動襲擊等的機動性，而改成褲裙。

箭裝備在腰間，只要解開腰帶即可拆卸。

Arrange Style

title：森林公主

Image Words：長髮姑娘／魔法少女

Character：個性好強，開朗且活力充沛的公主。個性設定為喜歡一切都要自己動手來，好奇心相當旺盛。

拳鬥士

時代印象

古代～近代

區域・文化

中國

關鍵字

手套 / 頭帶

拳鬥士以身體為武器戰鬥，周遊世界各地修行。他們精通各種格鬥技並加以組合，同時也擁有獨門格鬥術。身穿輕裝，沒有攜帶任何武器及防具。

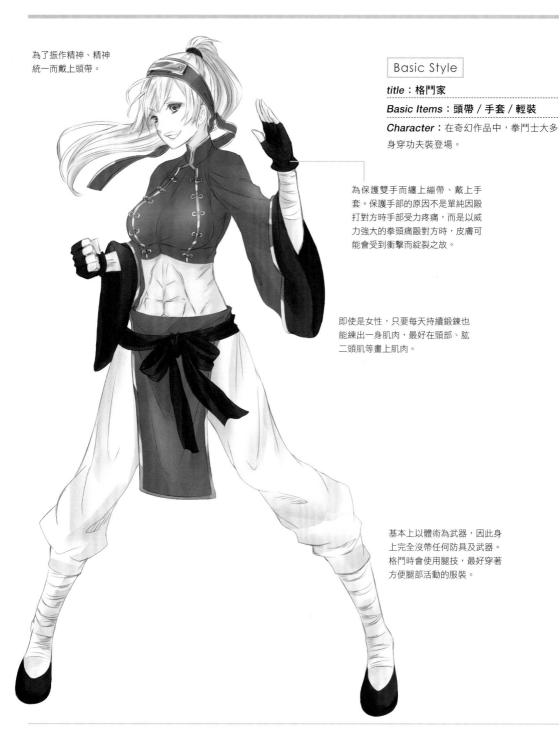

為了振作精神、精神統一而戴上頭帶。

Basic Style

title：格鬥家

Basic Items：頭帶 / 手套 / 輕裝

Character：在奇幻作品中，拳鬥士大多身穿功夫裝登場。

為保護雙手而纏上繃帶、戴上手套。保護手部的原因不是單純因毆打對方時手部受力疼痛，而是以威力強大的拳頭痛毆對方時，皮膚可能會受到衝擊而綻裂之故。

即使是女性，只要每天持續鍛鍊也能練出一身肌肉，最好在頸部、肱二頭肌等畫上肌肉。

基本上以體術為武器，因此身上完全沒帶任何防具及武器。格鬥時會使用腿技，最好穿著方便腿部活動的服裝。

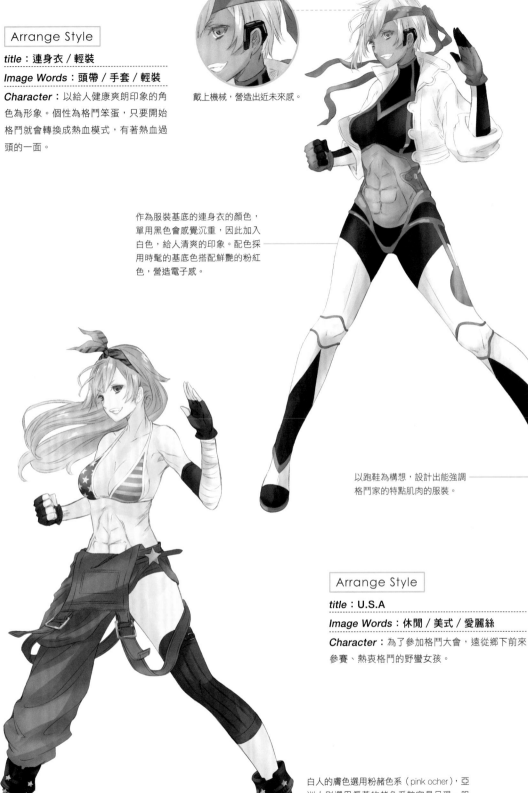

Arrange Style

title：連身衣／輕裝

Image Words：頭帶／手套／輕裝

Character：以給人健康爽朗印象的角色為形象。個性為格鬥笨蛋，只要開始格鬥就會轉換成熱血模式，有著熱血過頭的一面。

戴上機械，營造出近未來感。

作為服裝基底的連身衣的顏色，單用黑色會感覺沉重，因此加入白色，給人清爽的印象。配色採用時髦的基底色搭配鮮艷的粉紅色，營造電子感。

以跑鞋為構想，設計出能強調格鬥家的特點肌肉的服裝。

Arrange Style

title：U.S.A

Image Words：休閒／美式／愛麗絲

Character：為了參加格鬥大會，遠從鄉下前來參賽、熱衷格鬥的野蠻女孩。

白人的膚色選用粉赭色系（pink ocher），亞洲人則選用偏黃的赭色系較容易呈現。服裝採用以非對稱設計為重點的工作服，給人淘氣的印象。

僧侶

時代印象

飛鳥～江戶時代

區域・文化

日本

關鍵字

和 / 密宗 / 袈裟 / 直綴

奇幻作品中登場的僧侶大多被列為使用密宗咒法的魔法體系，也就是和風魔法使。
不論是哪種僧侶，基本服裝都是直綴搭配袈裟。

Basic Style

title：僧侶

Basic Items：袈裟 / 直綴

Character：身穿腰部以下為褶裙，
稱作直綴的和服。以黑色為基本色，因
此又叫「黑衣」。在現代，直綴顏色可
用來表示僧侶的階級，除了黑色外，另
有其他多種顏色的直綴。

! Other Hint

袈裟的別名叫「糞掃衣」。這是因
為僧侶原本禁止擁有私人財產，因
此身上穿的是將舊如抹布的舊布帛
縫合，重新染色所製成的服裝。

! Other Hint

除了五條袈裟外，尚有七條、九條袈
裟，條數愈多愈高級。穿七條袈裟時
與五條袈裟不同，通常會在右肩加披
一條名叫橫披的縱長形布條，塞進直
綴與袈裟之間，外觀也截然不同。

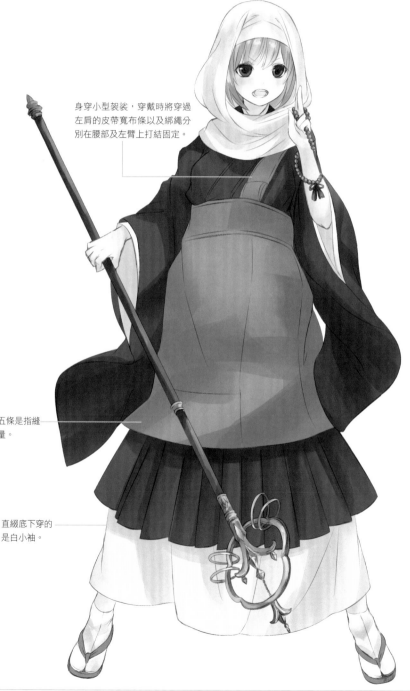

身穿小型袈裟，穿戴時將穿過
左肩的皮帶寬布條以及綁繩分
別在腰部及左臂上打結固定。

五條袈裟的五條是指縫
綴布帛的數量。

直綴底下穿的
是白小袖。

Arrange Style

title：小紅帽僧侶

Image Words：小紅帽 / 僧侶 / 學生服

Character：根據童話「小紅帽」的後續故事發展設計。多虧獵人出手相救才撿回一命的小紅帽，為了憑弔不幸喪命的大野狼而遁入佛門。為就讀佛教學校的高中生。

讓人聯想到魔法使長袍的附耳外套設定為特訂品。

隨身攜帶大野狼的塔婆。有時也會做出使用塔婆進行攻擊等會遭報應的舉動。

奇幻作品中登場的學生服顏色與現代版不同，融合和式衣袖與洋風斗篷設計。

小紅帽的特徵之一「圍裙」則運用於袈裟上的設計。

設計上採用諸多小紅帽的特徵，給人時尚可愛的印象。

服裝採用具有電子要素的貼身設定。

以狩衣的袖型作設計。

盾牌風透明袈裟。設定上，這件盾牌風袈裟是由戴在胸部下方的皮帶型裝置所產生。

加入梵字增添僧侶感。

以讓人聯想到喪事的紫色為點綴重點色，並加入發光線。足袋襪造型的草鞋帶上也畫有發光線。

Arrange Style

title：近未來系僧侶

Image Words：電子 / 袴 / 中華

Character：出現在近未來世界的僧侶。

修女

時代印象

中世紀～近代

區域・文化

西洋

關鍵字

教會／基督教

以前，遠離塵世獨自靜靜過著無欲樸實生活的人稱為隱修士。中世紀後期，這些隱修士聚集構成了修道院，屬於修道院內的女性修士便稱作修女。

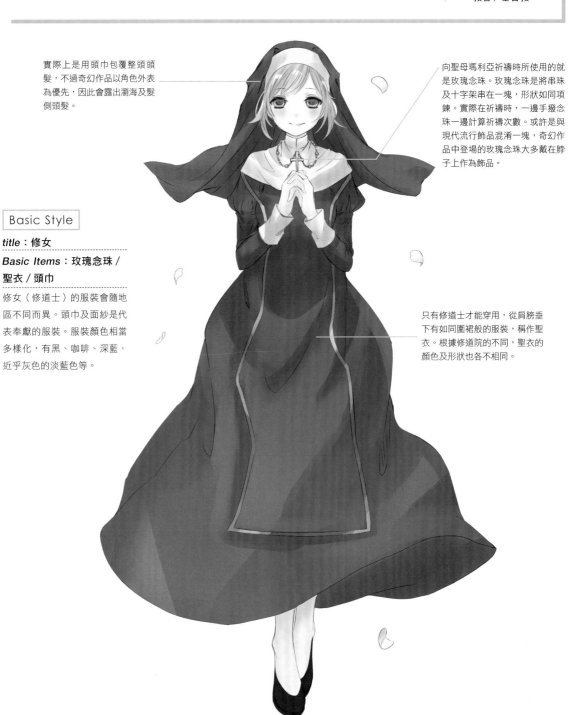

實際上是用頭巾包覆整頭頭髮，不過奇幻作品以角色外表為優先，因此會露出瀏海及髮側頭髮。

向聖母瑪利亞祈禱時所使用的就是玫瑰念珠。玫瑰念珠是將串珠及十字架串在一塊，形狀如同項鍊。實際在祈禱時，一邊手撥念珠一邊計算祈禱次數。或許是與現代流行飾品混淆一塊，奇幻作品中登場的玫瑰念珠大多戴在脖子上作為飾品。

Basic Style

title：修女

Basic Items：玫瑰念珠／
聖衣／頭巾

修女（修道士）的服裝會隨地區不同而異。頭巾及面紗是代表奉獻的服裝。服裝顏色相當多樣化，有黑、咖啡、深藍、近乎灰色的淡藍色等。

只有修道士才能穿用，從肩膀垂下有如同圍裙般的服裝，稱作聖衣。根據修道院的不同，聖衣的顏色及形狀也各不相同。

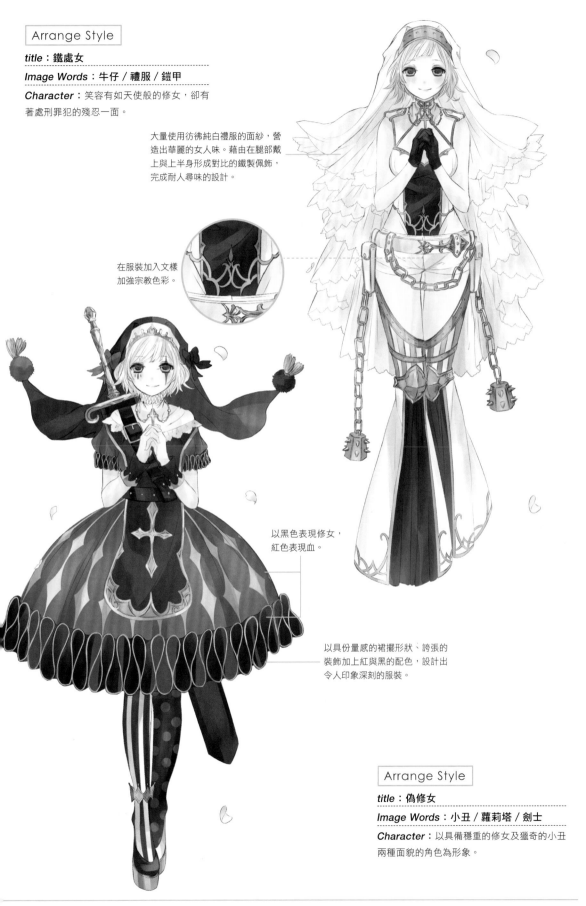

Arrange Style

title：鐵處女

Image Words：牛仔 / 禮服 / 鎧甲

Character：笑容有如天使般的修女,卻有著處刑罪犯的殘忍一面。

大量使用彷彿純白禮服的面紗,營造出華麗的女人味。藉由在腿部戴上與上半身形成對比的鐵製佩飾,完成耐人尋味的設計。

在服裝加入文樣加強宗教色彩。

以黑色表現修女,紅色表現血。

以具份量感的裙擺形狀、誇張的裝飾加上紅與黑的配色,設計出令人印象深刻的服裝。

Arrange Style

title：偽修女

Image Words：小丑 / 蘿莉塔 / 劍士

Character：以具備穩重的修女及獵奇的小丑兩種面貌的角色為形象。

神官

時代印象
古代

區域·文化
古代羅馬

關鍵字
教會／主教冠／主教權杖

在羅馬，教宗是天主教會唯一的代表。其下設有樞機、總主教、主教、司鐸、執事等位階。在奇幻作品中，聖職者大多擔任治癒、治療等任務。

主教冠（mitra）及主教權杖（baculus）用於舉行典禮等儀式時。

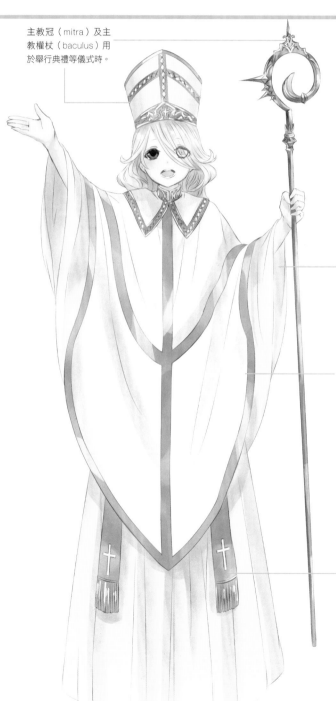

Basic Style

title：神官

Basic Items：執事袍／聖帶／祭披

Character：身穿以白色為基調，外型如同丘尼卡（tunica）的服裝。奇幻遊戲及奇幻故事中登場的神官具有讓死者復活等的力量。

執事袍是由一塊布料做成的簡單服裝。執事袍的顏色會根據舉辦祭事的不同而異，稱作典禮色。白色用於耶誕節及復活祭，紅色用於殉道者的節日，綠色為平時用，紫色為待降節、四旬節及彌撒用，黑色則是葬禮用。

套在執事袍上外型如斗篷般的上衣，稱作祭披。上面飾有豪華的刺繡等裝飾。

聖帶是舉辦儀式時垂掛在頸部的長帶。位階為司鐸以上者，將聖帶垂掛在頸部；執事以下者，則斜披在肩膀。

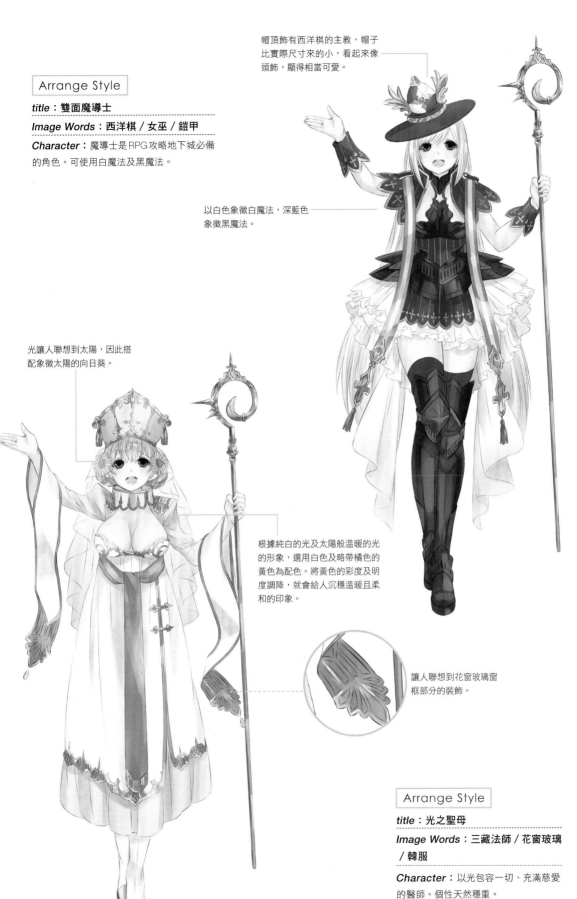

帽頂飾有西洋棋的主教，帽子比實際尺寸來的小，看起來像頭飾，顯得相當可愛。

Arrange Style

title：雙面魔導士

Image Words：西洋棋 / 女巫 / 鎧甲

Character：魔導士是 RPG 攻略地下城必備的角色。可使用白魔法及黑魔法。

以白色象徵白魔法，深藍色象徵黑魔法。

光讓人聯想到太陽，因此搭配象徵太陽的向日葵。

根據純白的光及太陽般溫暖的光的形象，選用白色及略帶橘色的黃色為配色。將黃色的彩度及明度調降，就會給人沉穩溫暖且柔和的印象。

讓人聯想到花窗玻璃窗框部分的裝飾。

Arrange Style

title：光之聖母

Image Words：三藏法師 / 花窗玻璃 / 韓服

Character：以光包容一切、充滿慈愛的醫師。個性天然穩重。

吟遊詩人

時代印象

10世紀～15世紀

區域・文化

西洋 / 中東

關鍵字

樂器 / 放浪

吟遊詩人一邊旅行，一邊巡迴各地演奏音樂，詠唱詩歌。地位比街頭藝人高尚，甚至能出入宮廷，掌握各種資訊，在奇幻作品中的定位相當於現代的媒體。

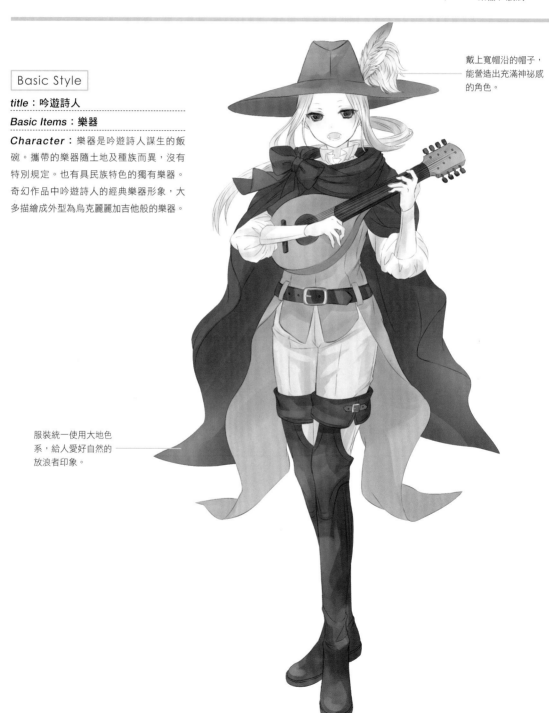

Basic Style

title：吟遊詩人

Basic Items：樂器

Character：樂器是吟遊詩人謀生的飯碗。攜帶的樂器隨土地及種族而異，沒有特別規定。也有具民族特色的獨有樂器。奇幻作品中吟遊詩人的經典樂器形象，大多描繪成外型為烏克麗麗加吉他般的樂器。

戴上寬帽沿的帽子，能營造出充滿神祕感的角色。

服裝統一使用大地色系，給人愛好自然的放浪者印象。

Arrange Style

title：墨丘利・吟唱者

Image Words：芭蕾舞者／人魚／天體

Character：描繪成能以歌聲能療癒人，
如同女神般穩重溫柔的角色。

以天體儀為主題，使用中間
色的藍色及青綠色表現天體
神祕的印象。

採用粉色調的淡藍及白
色的溫和配色，呈現穩
重的人物形象。

即使是曲線畢露的緊身衣，
加上袖子及魚尾裙，就能讓
整體設計充滿份量感重量感。

以花為主題，設計成和風奇
幻系服裝。使用針織素材，
衣服下擺仿造花萼形狀做出
脫線效果。加入現實中存在
的素材，就能讓奇幻系服裝
更具說服力。

配色採用帶有古典和風印象的紫羅蘭色
搭配青竹色，稍微降低彩度，就能給人
僧侶般深沉冷靜的印象。

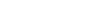

Arrange Style

title：吟遊法師

Image Words：皮克西／中國／僧侶

Character：設定為好人聽到其歌聲就會心情
平和，壞人聽到其歌聲就會頓悟，改過自新。
給人穩重冷靜的印象。

腿部採用近似墨色的
深藍色，替整體配色
增添層次。

村民

時代印象

中世紀〜19世紀

區域‧文化

西洋

關鍵字

平民 / 農民 / 貧窮

近世以前，西洋大多農民都居住在特定土地上，規定只能從事農業，生活富裕的農民僅占少數。他們沒有充裕的金錢，只能穿著縫縫補補的舊衣。

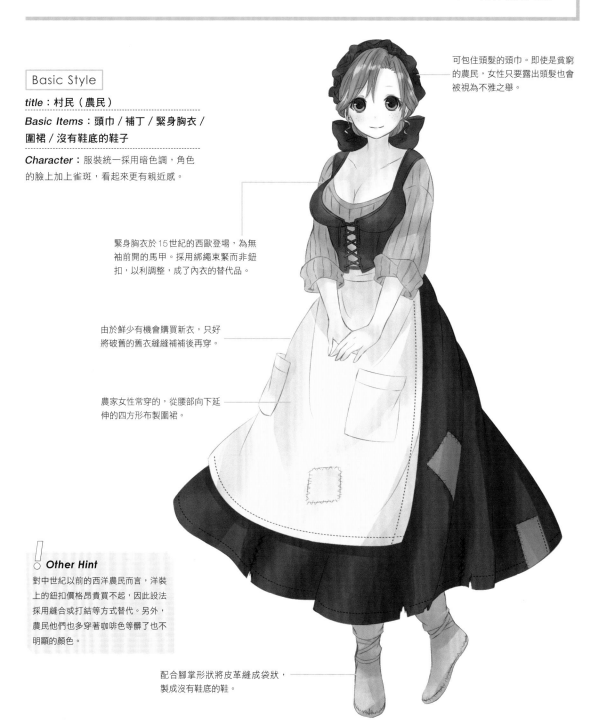

Basic Style

title：村民（農民）

Basic Items：頭巾 / 補丁 / 緊身胸衣 / 圍裙 / 沒有鞋底的鞋子

Character：服裝統一採用暗色調，角色的臉上加上雀斑，看起來更有親近感。

緊身胸衣於15世紀的西歐登場，為無袖前開的馬甲。採用綁繩束緊而非鈕扣，以利調整，成了內衣的替代品。

由於鮮少有機會購買新衣，只好將破舊的舊衣縫縫補補後再穿。

農家女性常穿的，從腰部向下延伸的四方形布製圍裙。

可包住頭髮的頭巾。即使是貧窮的農民，女性只要露出頭髮也會被視為不雅之舉。

配合腳掌形狀將皮革縫成袋狀，製成沒有鞋底的鞋。

Other Hint

對中世紀以前的西洋農民而言，洋裝上的鈕扣價格昂貴買不起，因此設法採用縫合或打結等方式替代。另外，農民他們也多穿著咖啡色等髒了也不明顯的顏色。

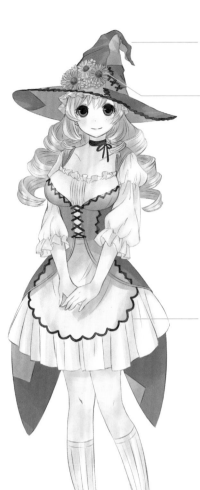

戴上尖帽子營造出
魔女形象。

帽子上增添花飾，給人
溫柔詩意的印象。

Arrange Style

title：想成為偶像的鄉村少女

Image Words：魔女 / 花 / 制服

Character：因討厭貧困的鄉下而來到都
市，夢想過著華麗的生活，受到眾人吹捧
的少女。

身穿如同女僕咖啡廳制服
般的迷你禮服及圍裙，強
調偶像感。

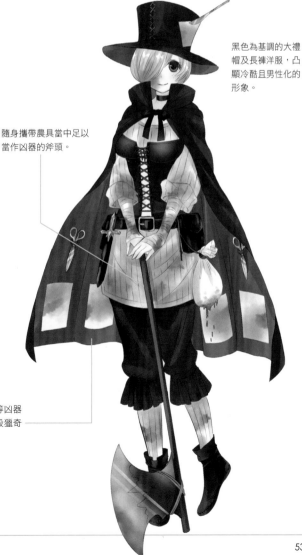

黑色為基調的大禮
帽及長褲洋服，凸
顯冷酷且男性化的
形象。

隨身攜帶農具當中足以
當作凶器的斧頭。

Arrange Style

title：瘋狂的村民

Image Words：開膛手傑克 / 男性農民
/ 農具

Character：個性穩重溫和的村民。與祖
母兩人相依為命，專門栽種草莓。一到夜
晚，就會變身成殺人魔，襲擊陷村落於水
深火熱的貴族。

以英國風服裝外披裝備剪刀等凶器
的披風，營造出開膛手傑克般獵奇
的氣氛。

鐵匠

時代印象

中世紀～近代

區域·文化

西洋

關鍵字

工匠 / 平民 / 鐵鎚

鐵匠是指專門打造及修理鐵製品（武器、盾、鎧甲）的工匠。在奇幻作品中，大多可向鐵匠購買武器、蒐集材料來提高等級，是相當重要的配角。

Basic Style

title：鐵匠

Basic Items：手套 / 圍裙 / 護目鏡 / 鐵鎚

Character：基本配備以外的服裝種類隨著國家的不同而異。服裝以歐洲圈內的丘尼卡般的民族服裝為形象。

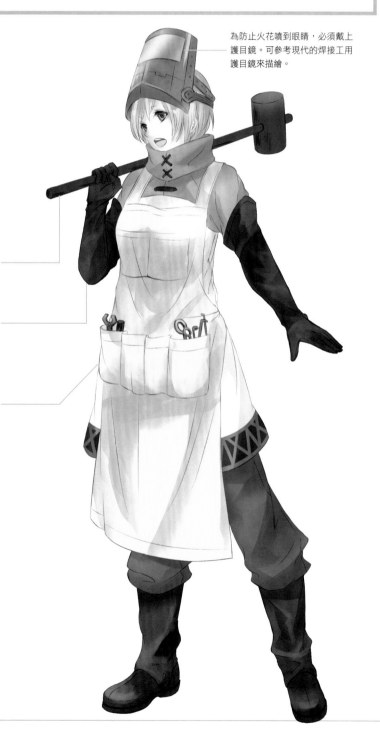

為防止火花噴到眼睛，必須戴上護目鏡。可參考現代的焊接工用護目鏡來描繪。

用於加工鐵塊時使用的鐵鎚。鐵鎚的尺寸稍大，以便能夠均勻敲打延伸鐵塊。

將鐵塊放進爐灶內加熱，然後趁熱敲打，逐漸改變形狀。由於加熱鐵塊時火焰溫度相當高，一定要戴手套。

口袋內裝有許多工具。裡面放的是經常使用的作業工具。

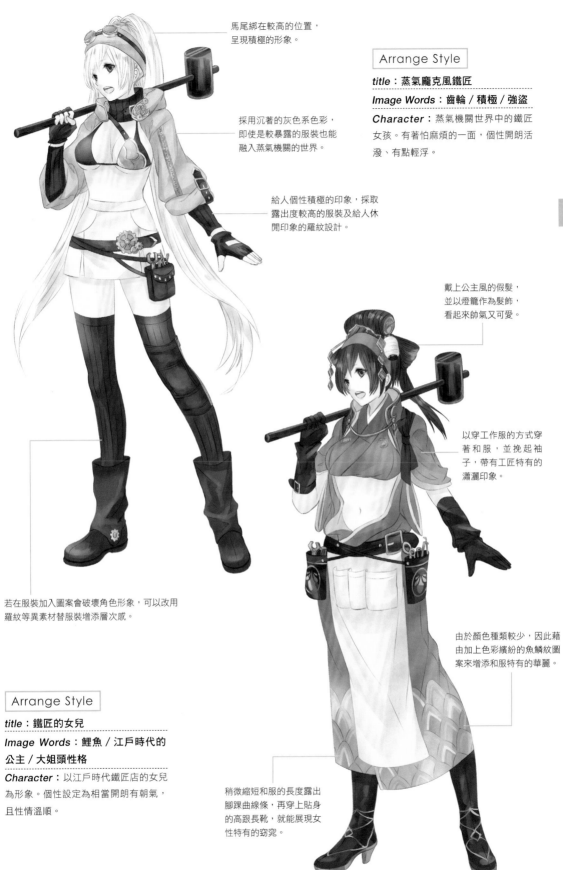

馬尾綁在較高的位置，
呈現積極的形象。

Arrange Style

title：蒸氣龐克風鐵匠

Image Words：齒輪／積極／強盜

Character：蒸氣機關世界中的鐵匠
女孩。有著怕麻煩的一面，個性開朗活
潑、有點輕浮。

採用沉著的灰色系色彩，
即使是較暴露的服裝也能
融入蒸氣機關的世界。

給人個性積極的印象，採取
露出度較高的服裝及給人休
閒印象的羅紋設計。

戴上公主風的假髮，
並以燈籠作為髮飾，
看起來帥氣又可愛。

以穿工作服的方式穿
著和服，並挽起袖
子，帶有工匠特有的
瀟灑印象。

由於顏色種類較少，因此藉
由加上色彩繽紛的魚鱗紋圖
案來增添和服特有的華麗。

若在服裝加入圖案會破壞角色形象，可以改用
羅紋等異素材替服裝增添層次感。

Arrange Style

title：鐵匠的女兒

Image Words：鯉魚／江戶時代的
公主／大姐頭性格

Character：以江戶時代鐵匠店的女兒
為形象。個性設定為相當開朗有朝氣，
且性情溫順。

稍微縮短和服的長度露出
腳踝曲線條，再穿上貼身
的高跟長靴，就能展現女
性特有的窈窕。

女僕

時代印象
中世紀~近代

區域・文化
西洋

關鍵字
平民 / 圍裙 / 樸素

女僕對下層階級女性而言是相當重要的職業。在維多利亞王朝時代，女僕可分成女管家（女僕長）、貼身女僕、家庭女僕等。

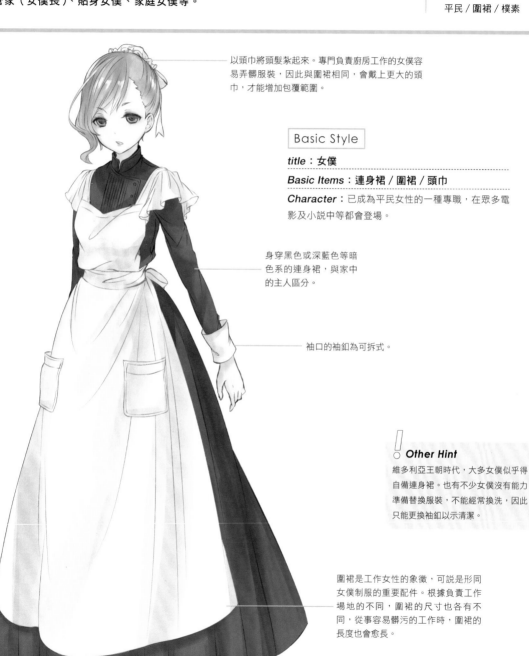

以頭巾將頭髮紮起來。專門負責廚房工作的女僕容易弄髒服裝，因此與圍裙相同，會戴上更大的頭巾，才能增加包覆範圍。

Basic Style

title：女僕

Basic Items：連身裙 / 圍裙 / 頭巾

Character：已成為平民女性的一種專職，在眾多電影及小說中等都會登場。

身穿黑色或深藍色等暗色系的連身裙，與家中的主人區分。

袖口的袖釦為可拆式。

! Other Hint

維多利亞王朝時代，大多女僕似乎得自備連身裙。也有不少女僕沒有能力準備替換服裝，不能經常換洗，因此只能更換袖釦以示清潔。

圍裙是工作女性的象徵，可說是形同女僕制服的重要配件。根據負責工作場地的不同，圍裙的尺寸也各有不同，從事容易髒污的工作時，圍裙的長度也會愈長。

Arrange Style

title：女僕上校

Image Words：軍服／貴族

Character：原本是女僕的軍人，雖為女性卻相當優秀，軍階上校可不是擺好看的。女僕般的制服為訂製品，士兵們都暱稱她為「女僕上校」。

結合女僕的特徵圍裙及軍服設計服裝。除了增添階級章、肩章、褲袋等軍事要素外，並加上滾邊及緞帶增添貴族服裝般的華麗。

以歐洲系軍服為完成形，因此顏色設定為苔蘚綠。

以領帶搭配襯衫的黑手黨西裝般帥氣服裝為目標，同時在側邊大膽露出並加上綁繩要素，呈現女性特有設計。

袖子加入開衩設計，以方便操作刀。

長靴附機關刀。在近身戰時可作為副武器。

Arrange Style

title：尼祿家族的女僕

Image Words：西裝／泳裝

Character：服侍黑手黨一家的女僕。負責客房，當主人外出不在遭遇襲擊時，就會出手擊退敵人。是個能夠操作各種武器的武器狂，興趣是收集武器。最近熱衷於日本武器，持有日本刀。

樂福鞋的鞋跟為鐵製，鞋面則是皮製。以下壓踢擊敗眾多敵人。

女學生

時代印象

大正時代

區域・文化

日本

關鍵字

大正／和洋折衷

日本大正時代流行獨特的和洋折衷服飾。身穿袴裝的女學生可說是大正時代的象徵。

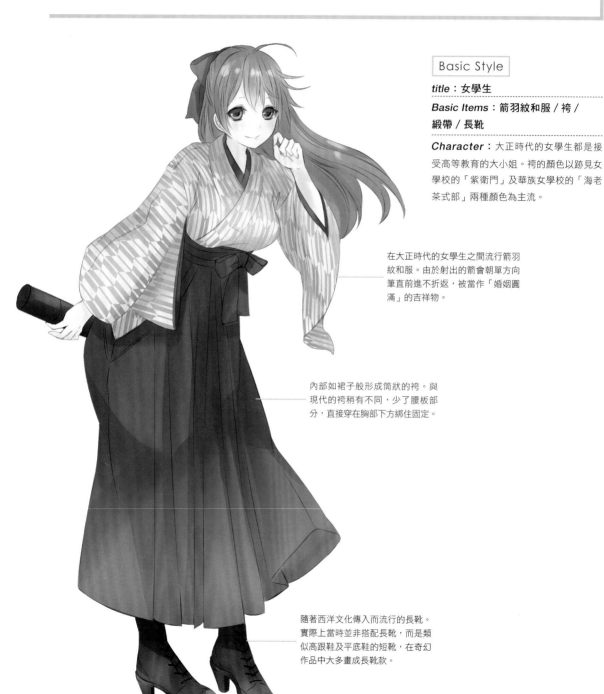

Basic Style

title：**女學生**

Basic Items：箭羽紋和服／袴／緞帶／長靴

Character：大正時代的女學生都是接受高等教育的大小姐。袴的顏色以跡見女學校的「紫衛門」及華族女學校的「海老茶式部」兩種顏色為主流。

在大正時代的女學生之間流行箭羽紋和服。由於射出的箭會朝單方向筆直前進不折返，被當作「婚姻圓滿」的吉祥物。

內部如裙子般形成筒狀的袴。與現代的袴稍有不同，少了腰板部分，直接穿在胸部下方綁住固定。

隨著西洋文化傳入而流行的長靴。實際上當時並非搭配長靴，而是類似高跟鞋及平底鞋的短靴，在奇幻作品中大多畫成長靴款。

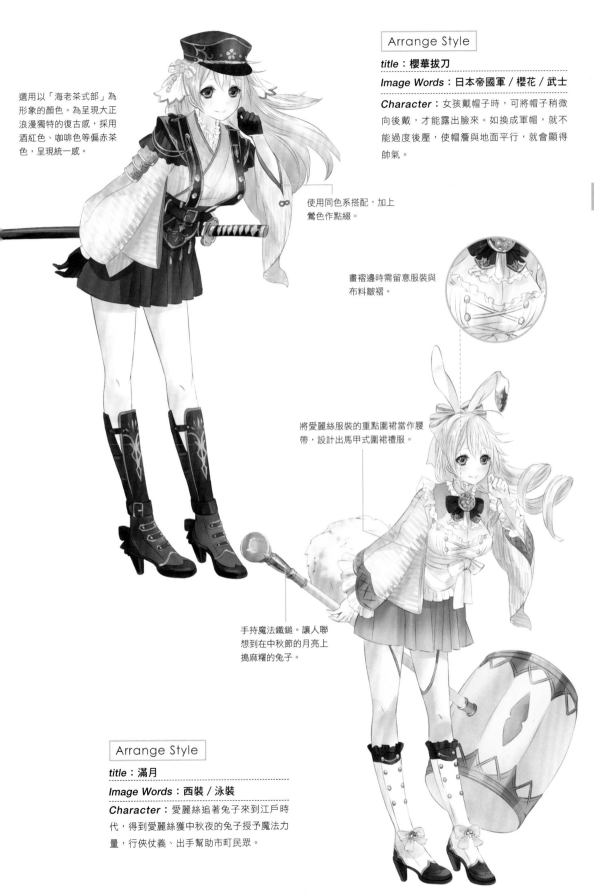

選用以「海老茶式部」為形象的顏色。為呈現大正浪漫獨特的復古感，採用酒紅色、咖啡色等偏赤茶色，呈現統一感。

Arrange Style

title：櫻華拔刀

Image Words：日本帝國軍／櫻花／武士

Character：女孩戴帽子時，可將帽子稍微向後戴，才能露出臉來。如換成軍帽，就不能過度後壓，使帽簷與地面平行，就會顯得帥氣。

使用同色系搭配，加上鶯色作點綴。

畫褶邊時需留意服裝與布料皺褶。

將愛麗絲服裝的重點圍裙當作腰帶，設計出馬甲式圍裙禮服。

手持魔法鐵鎚。讓人聯想到在中秋節的月亮上搗麻糬的兔子。

Arrange Style

title：滿月

Image Words：西裝／泳裝

Character：愛麗絲追著兔子來到江戶時代，得到愛麗絲獲中秋夜的兔子授予魔法力量，行俠仗義、出手幫助市町民眾。

強盜

時代印象

中世紀

區域・文化

中東

關鍵字

阿里巴巴 / 纏頭巾

強盜會以身上帶有值錢物品的旅者為目標，靠武力威脅、強奪財物。尤其是往來街道的商人，常裝載相當值錢的貨品，儼然成為強盜眼中的肥羊。

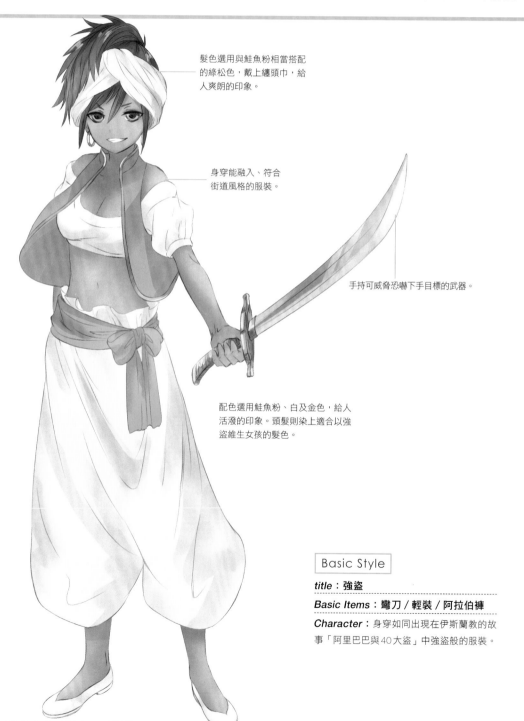

髮色選用與鮭魚粉相當搭配的綠松色，戴上纏頭巾，給人爽朗的印象。

身穿能融入、符合街道風格的服裝。

手持可威脅恐嚇下手目標的武器。

配色選用鮭魚粉、白及金色，給人活潑的印象。頭髮則染上適合以強盜維生女孩的髮色。

Basic Style

title：強盜

Basic Items：彎刀 / 輕裝 / 阿拉伯褲

Character：身穿如同出現在伊斯蘭教的故事「阿里巴巴與40大盜」中強盜般的服裝。

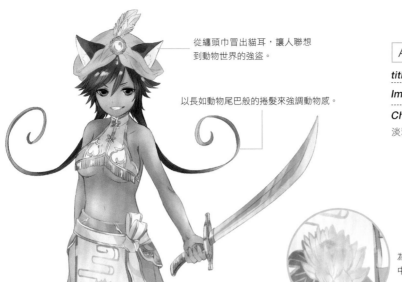

從纏頭巾冒出貓耳，讓人聯想到動物世界的強盜。

以長如動物尾巴般的捲髮來強調動物感。

Arrange Style

title：時尚貓咪

Image Words：貓 / 中華

Character：長有貓耳，搭配女性化的淡雅配色。混合伊斯蘭及中華風格。

為了加入中華要素，選擇符合中華風的主題進行描繪。

質料與纏頭巾一樣的水藍色薄紗阿拉伯褲，給人奇幻的印象。

使用與纏頭巾同系色的腰繩稍微繫在腰間，強調優雅的氣氛。

寬褲管阿拉伯褲搭配有袖服裝，營造出生活優渥的大小姐感覺。

Arrange Style

title：任性大小姐

Image Words：愛麗絲

Character：出自興趣成為強盜的有錢大小姐。戴上時髦沉穩的纏頭巾，給人高貴的印象。

2

奇幻作品的基本角色

山賊

時代印象

古代～中世紀

區域・文化

山岳

關鍵字

山 / 強盜 / 皮草 / 野生

山賊是指以山為據點，襲擊行人搶奪財物的強盜。又稱為野盜、路劫。主要棲息在山中，身穿稻草及動物皮草等。

Basic Style

title：山賊

Basic Items：槍 / 護臂 / 皮草 / 小背袋

Character：以活力充沛且堅強的女孩為形象。膚色偏黑，營造出生活在野外的氛圍。

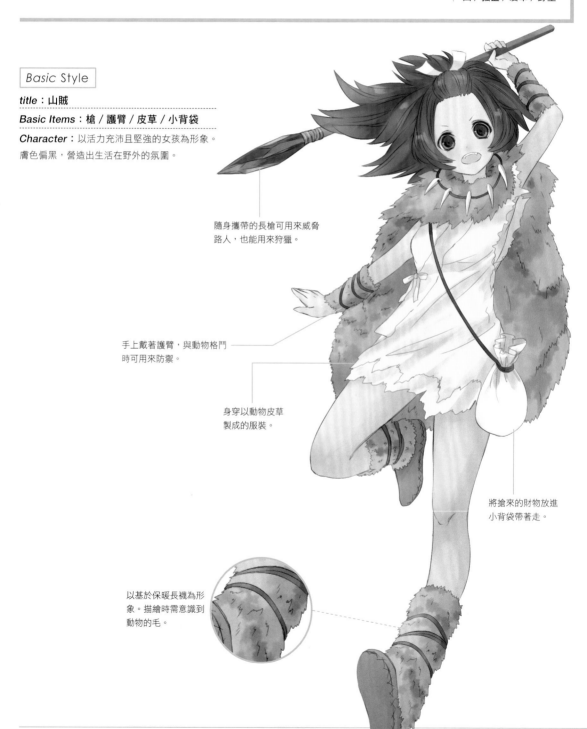

隨身攜帶的長槍可用來威脅路人，也能用來狩獵。

手上戴著護臂，與動物格鬥時可用來防禦。

身穿以動物皮草製成的服裝。

將搶來的財物放進小背袋帶著走。

以基於保暖長襪為形象。描繪時需意識到動物的毛。

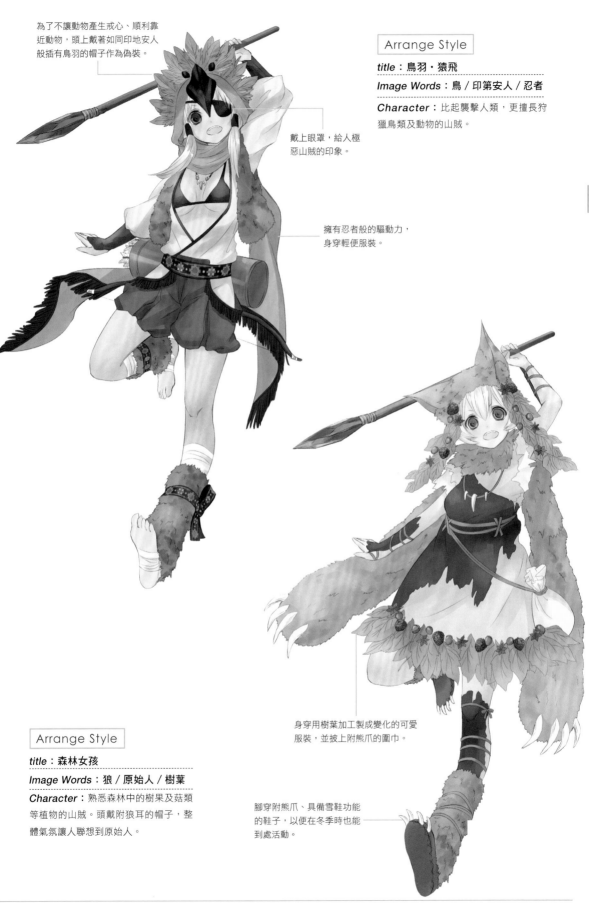

為了不讓動物產生戒心、順利靠近動物，頭上戴著如同印地安人般插有鳥羽的帽子作為偽裝。

戴上眼罩，給人極惡山賊的印象。

擁有忍者般的驅動力，身穿輕便服裝。

title：鳥羽‧猿飛

Image Words：鳥 / 印第安人 / 忍者

Character：比起襲擊人類，更擅長狩獵鳥類及動物的山賊。

title：森林女孩

Image Words：狼 / 原始人 / 樹葉

Character：熟悉森林中的樹果及菇類等植物的山賊。頭戴附狼耳的帽子，整體氣氛讓人聯想到原始人。

身穿用樹葉加工製成變化的可愛服裝，並披上附熊爪的圍巾。

腳穿附熊爪、具備雪鞋功能的鞋子，以便在冬季時也能到處活動。

海盜

時代印象

15世紀～18世紀

區域・文化

歐洲

關鍵字

海 / 帽子 / 維京人

海盜是指隨著平民也能出海後，開始在海上出沒的傳統盜賊。海盜會襲擊海上航行的船隻。在奇幻作品中，海盜常以襲擊搭船移動的主角、捲入糾紛的角色登場。

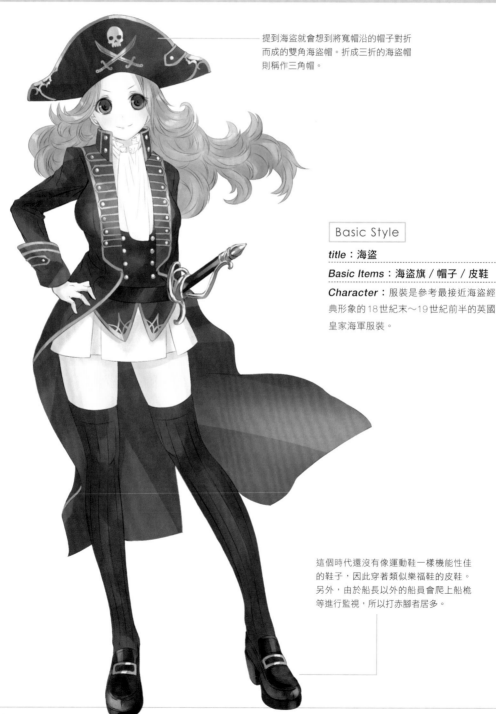

提到海盜就會想到將寬帽沿的帽子對折而成的雙角海盜帽。折成三折的海盜帽則稱作三角帽。

Basic Style

title：海盜

Basic Items：海盜旗 / 帽子 / 皮鞋

Character：服裝是參考最接近海盜經典形象的18世紀末～19世紀前半的英國皇家海軍服裝。

這個時代還沒有像運動鞋一樣機能性佳的鞋子，因此穿著類似樂福鞋的皮鞋。另外，由於船長以外的船員會爬上船桅等進行監視，所以打赤腳者居多。

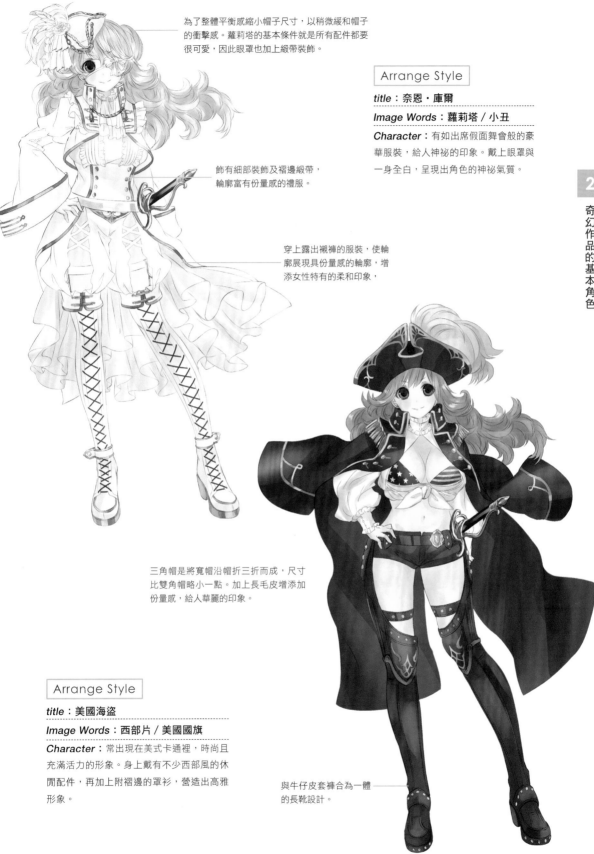

為了整體平衡感縮小帽子尺寸，以稍微緩和帽子的衝擊感。蘿莉塔的基本條件就是所有配件都要很可愛，因此眼罩也加上緞帶裝飾。

Arrange Style

title：奈恩・庫爾

Image Words：蘿莉塔／小丑

Character：有如出席假面舞會般的豪華服裝，給人神祕的印象。戴上眼罩與一身全白，呈現出角色的神祕氣質。

飾有細部裝飾及褶邊緞帶，輪廓富有份量感的禮服。

穿上露出襯褲的服裝，使輪廓展現具份量感的輪廓，增添女性特有的柔和印象，

三角帽是將寬帽沿帽折三折而成，尺寸比雙角帽略小一點。加上長毛皮增添份量感，給人華麗的印象。

Arrange Style

title：美國海盜

Image Words：西部片／美國國旗

Character：常出現在美式卡通裡，時尚且充滿活力的形象。身上戴有不少西部風的休閒配件，再加上附褶邊的罩衫，營造出高雅形象。

與牛仔皮套褲合為一體的長靴設計。

巫女

時代印象
古代～現代

區域‧文化
日本

關鍵字
神社 / 清秀 / 薩滿

巫女為侍奉神社的純潔角色，偶爾也以兼營遊女業、人稱「雲遊巫女」的角色登場。現代巫女身穿白小袖及緋袴，江戶時代也有身穿小袖的巫女。

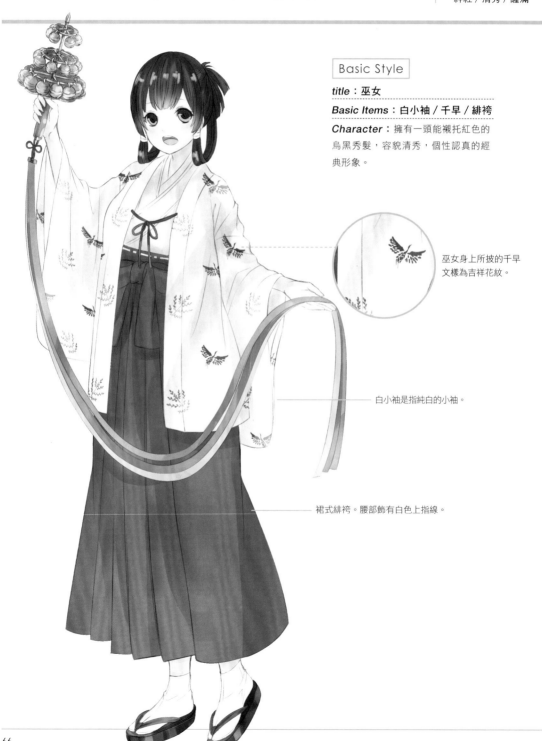

Basic Style

title：巫女

Basic Items：白小袖 / 千早 / 緋袴

Character：擁有一頭能襯托紅色的烏黑秀髮，容貌清秀，個性認真的經典形象。

巫女身上所披的千早文樣為吉祥花紋。

白小袖是指純白的小袖。

裙式緋袴。腰部飾有白色上指線。

title：銀河

Image Words：織女／夏日風情

Character：神社夏日祭典上跳舞的巫女的形象。

從夏天的形象詞聯想到「金魚」。結合夏日、金魚，將織女的天衣畫成金魚悠游的水衣。

以偏向遊女的巫女為形象，採用花魁般的橫兵庫風髮型。

從卯月聯想到春季的「櫻花」及「女兒節人偶」。採用讓人聯想到女兒節人偶與蕨餅的柔和色調為整體配色。

Arrange Style

title：卯月巫女

Image Words：大腰袴／春日風情

Character：在櫻樹下翩翩起舞、慶祝櫻花綻放的巫女。

騎警

時代印象
現代

區域・文化
多國籍

關鍵字
軍 / 戰鬥 / 無線對講機

奇幻作品中的騎警,大多混合了在現代軍隊中擔任偵查任務的輕步兵、美國陸軍游擊部隊、日本自衛隊及山岳救助隊等形象。

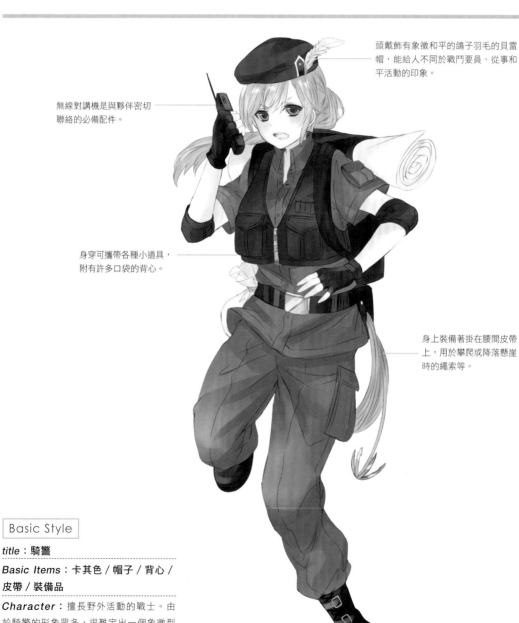

頭戴飾有象徵和平的鴿子羽毛的貝雷帽,能給人不同於戰鬥要員、從事和平活動的印象。

無線對講機是與夥伴密切聯絡的必備配件。

身穿可攜帶各種小道具,附有許多口袋的背心。

身上裝備著掛在腰間皮帶上,用於攀爬或降落懸崖時的繩索等。

Basic Style

title:騎警

Basic Items:卡其色 / 帽子 / 背心 / 皮帶 / 裝備品

Character:擅長野外活動的戰士。由於騎警的形象眾多,很難定出一個象徵型態,因此這裡以救助人命的救難隊為形象。全身穿著可融入森林中的綠色系卡其色服裝,以防禦外敵。

帽子著重機能，以遮陽板為基底，加上如動物尾巴狀的時尚配件，營造出騎警感。

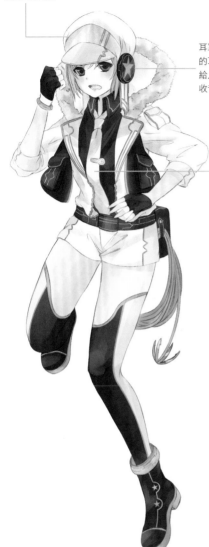

耳罩為接聽無線對講機收訊的耳機。加上星形圖案，能給人宇宙的感覺。手環內建收音麥克風功能。

藉由領帶強調制服特色。

Arrange Style

title：太空戰士

Image Words：電子／制服

Character：擁有高度文明的人類派遣前往未知宇宙區域探勘的巡邏隊員。外觀為輕裝，身穿耐久性極佳的連身衣，以及可大幅增強腳力的長靴確保機動性。加上紅色及綠色發光線營造高科技感。

2

奇幻作品的基本角色

與制服同色的深藍色牛仔帽風小禮帽，是特殊隊員的證明，與制服呈現統一感。

本行是學生，以制服為形象設計服裝。

Arrange Style

title：女警

Image Words：制服／蘿莉塔

Character：守護學園都市的特殊警護隊員。有時也需前往學園周邊危險區域，進行偵查活動，因此身上必須裝備騎警行動必備的無線對講機等裝備道具。

魔法少女

時代印象
昭和後期～現代

區域・文化
日本 / 偶像

關鍵字
孩童 / 少女 / 魔法

魔法少女使用封有魔力的魔法粉盒等道具就能變身。特徵是身穿飾有褶邊及緞帶、如同蘿莉塔般可愛的服裝。

Basic Style

title：魔法少女

Basic Items：魔法粉盒 / 魔法棒 / 新奇的構想 / 褶邊＆緞帶配件

Character：手持魔法棒進行戰鬥，變身時使用的魔法粉盒大多裝置在服裝某處。魔法粉盒是魔法的泉源，一旦取下就會恢復原狀。

褶邊及緞帶是少女角色身上的必備配件。在設計中加入大量褶邊及緞帶，就會給人稚嫩的印象。

使用魔法棒戰鬥的奇幻系戰鬥角色。只要唸咒語揮動魔法棒，寶石就會發出閃光，發動魔法。

魔法粉盒內封有魔力，只要手持魔法粉盒唸咒語就能變身

魔法少女的年齡介於小學生～高中生之間。

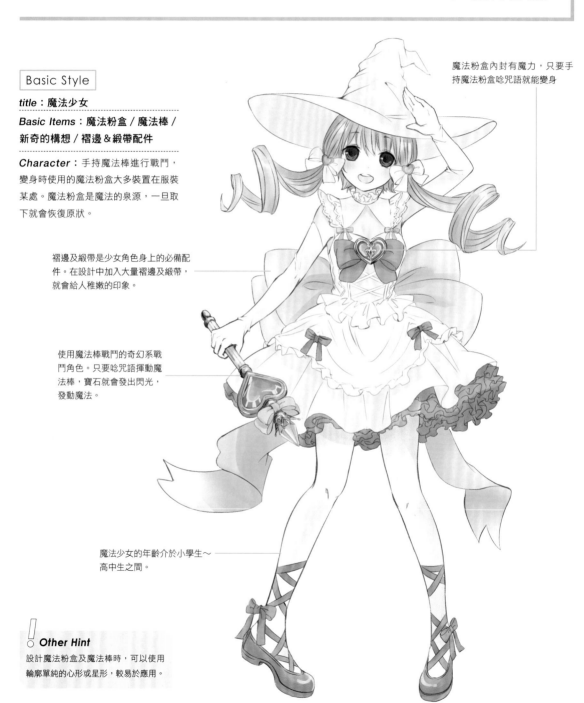

！ Other Hint

設計魔法粉盒及魔法棒時，可以使用輪廓單純的心形或星形，較易於應用。

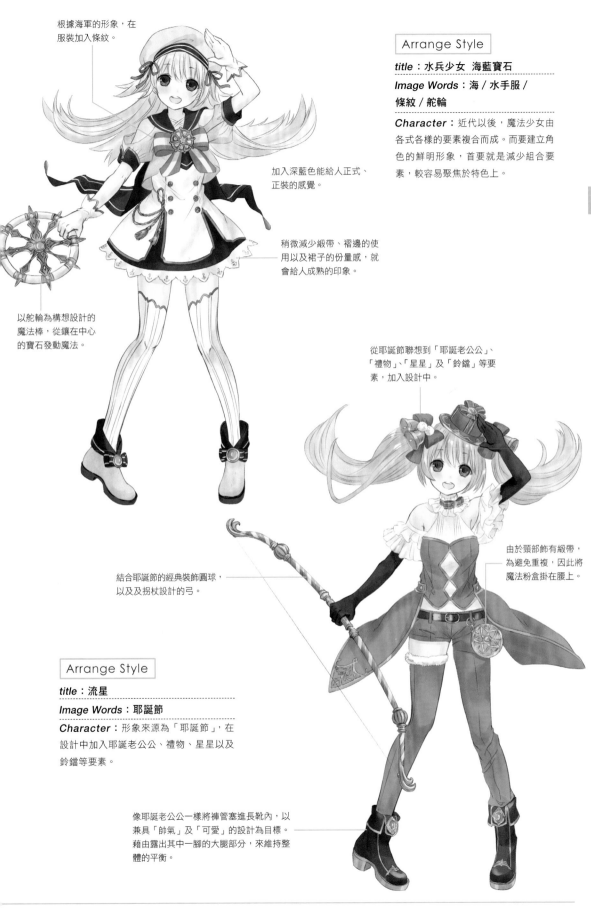

根據海軍的形象，在服裝加入條紋。

2

奇幻作品的基本角色

Arrange Style

title：水兵少女 海藍寶石

Image Words：海／水手服／條紋／舵輪

Character：近代以後，魔法少女由各式各樣的要素複合而成。而要建立角色的鮮明形象，首要就是減少組合要素，較容易聚焦於特色上。

加入深藍色能給人正式、正裝的感覺。

稍微減少緞帶、褶邊的使用以及裙子的份量感，就會給人成熟的印象。

以舵輪為構想設計的魔法棒，從鑲在中心的寶石發動魔法。

從耶誕節聯想到「耶誕老公公」、「禮物」、「星星」及「鈴鐺」等要素，加入設計中。

由於頸部飾有緞帶，為避免重複，因此將魔法粉盒掛在腰上。

結合耶誕節的經典裝飾圓球，以及及拐杖設計的弓。

Arrange Style

title：流星

Image Words：耶誕節

Character：形象來源為「耶誕」，在設計中加入耶誕老公公、禮物、星星以及鈴鐺等要素。

像耶誕老公公一樣將褲管塞進長靴內，以兼具「帥氣」及「可愛」的設計為目標。藉由露出其中一腳的大腿部分，來維持整體的平衡。

女巫

時代印象

中世紀

區域・文化

西洋

關鍵字

魔法使 / 魔術 / 帽子

女巫在奇幻作品中大多作為反派角色登場，一身漆黑服裝、頭戴尖帽及掃帚已逐漸成為女巫的招牌打扮。

Basic Style

title：女巫

Basic Items：尖帽 / 黑 / 掃把

Character：帶著烏鴉使者的女巫，卻是溫柔又年輕的角色。

身邊偶爾會跟隨著黑貓或烏鴉等黑色生物使魔。

其實女巫只要在大腿內側塗上「女巫軟膏」就能在空中飛翔，不需騎乘掃把。不過因約定俗成，奇幻作品中大多還是有著女巫騎掃把的描述。

頭戴象徵異形者、外型有稜有角的尖帽。

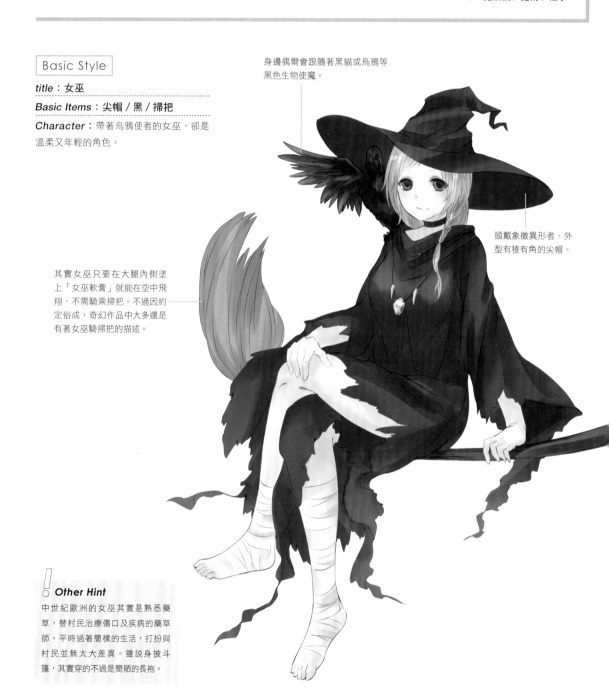

Other Hint

中世紀歐洲的女巫其實是熟悉藥草，替村民治療傷口及疾病的藥草師。平時過著簡樸的生活，打扮與村民並無太大差異。雖說身披斗篷，其實穿的不過是簡陋的長袍。

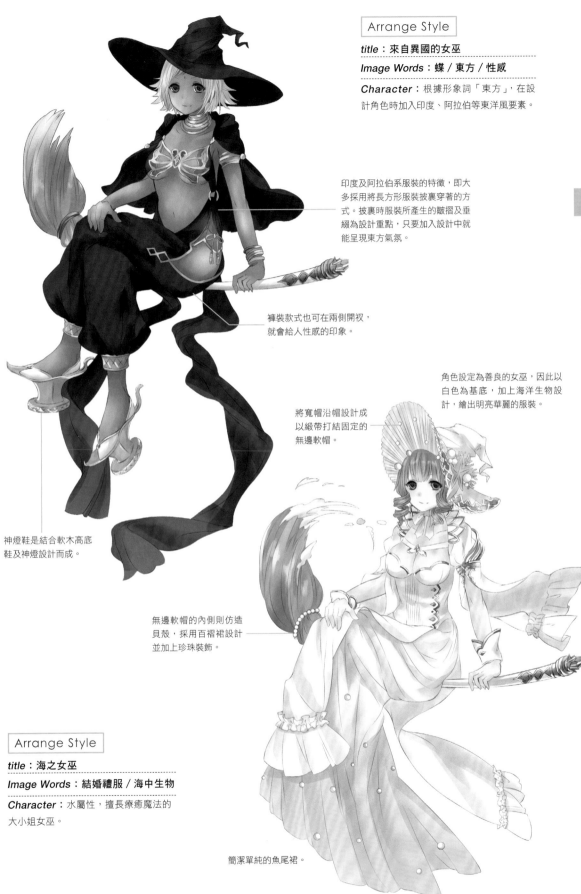

Arrange Style

title：來自異國的女巫

Image Words：蝶 / 東方 / 性感

Character：根據形象詞「東方」，在設計角色時加入印度、阿拉伯等東洋風要素。

印度及阿拉伯系服裝的特徵，即大多採用將長方形服裝披裹穿著的方式。披裹時服裝所產生的皺摺及垂綴為設計重點，只要加入設計中就能呈現東方氣氛。

褲裝款式也可在兩側開衩，就會給人性感的印象。

角色設定為善良的女巫，因此以白色為基底，加上海洋生物設計，繪出明亮華麗的服裝。

將寬帽沿帽設計成以緞帶打結固定的無邊軟帽。

神燈鞋是結合軟木高底鞋及神燈設計而成。

無邊軟帽的內側則仿造貝殼，採用百褶裙設計並加上珍珠裝飾。

Arrange Style

title：海之女巫

Image Words：結婚禮服 / 海中生物

Character：水屬性，擅長療癒魔法的大小姐女巫。

簡潔單純的魚尾裙。

鍊金術師

時代印象
古代希臘

區域・文化
希臘

關鍵字
學者 / 藥草 / 手杖 / 研究

鍊金術師專門研究以古代希臘既有的植物、化學物質等製成的「萬靈丹」及「賢者之石」，身上也會攜帶作為研究道具的配件，及尋找材料時使用的短劍。

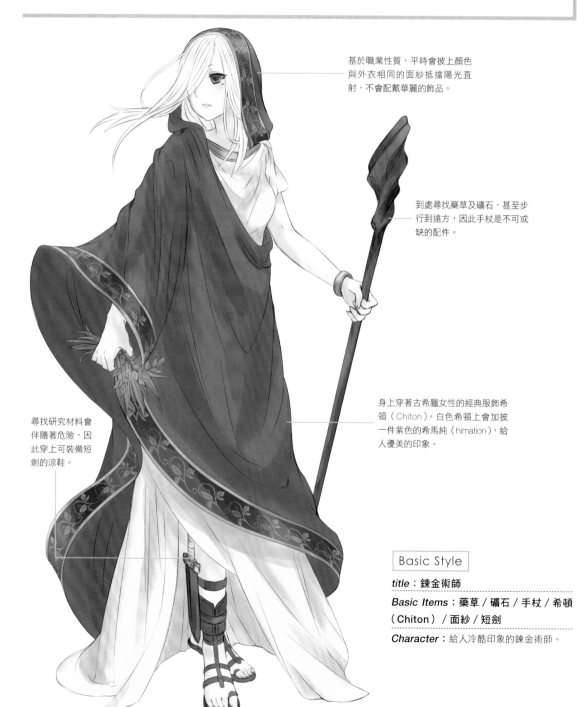

基於職業性質，平時會披上顏色與外衣相同的面紗抵擋陽光直射，不會配戴華麗的飾品。

到處尋找藥草及礦石，甚至步行到遠方，因此手杖是不可或缺的配件。

身上穿著古希臘女性的經典服飾希頓（Chiton）。白色希頓上會加披一件紫色的希馬純（himation），給人優美的印象。

尋找研究材料會伴隨著危險，因此穿上可裝備短劍的涼鞋。

Basic Style

title：鍊金術師

Basic Items：藥草 / 礦石 / 手杖 / 希頓（Chiton）/ 面紗 / 短劍

Character：給人冷酷印象的鍊金術師。

Arrange Style

title：天才女學者

Image Words：韓服／軍服

Character：世界大戰時直屬協約國軍的錬金術學者。手上的手杖為鑲有「賢者之石」的魔法杖，不過無法確定是真是假。

挪用軍事費鑽研「萬靈丹」及「賢者之石」。有時也在戰場採集研究材料，因此隨身攜帶收納包。

從屬於軍隊，卻非戰鬥要員，不需穿著軍服。以龍為形象，採用綠色及紅色，身穿韓服外披改良的長袍，看起來就像學位袍。

住在寒冷地區，因此穿戴羊毛製禮服及帽子。

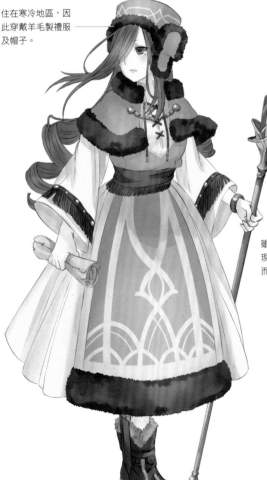

雖非鑽研學問的研究學者，卻發現先祖代代流傳的錬金術圖，因而開始研究錬金術。

Arrange Style

title：帕拉塞爾蘇斯子孫

Image Words：因紐特人／鄉村

Character：德國籍醫師，據傳為將「賢者之石」藏在劍柄上的帕拉塞爾蘇斯子孫。並繼承鑲有「賢者之石」的魔法杖。

占星術師

占星術師使用天宮圖占卜個人運勢，據說占星術源自古代巴比倫尼亞（現在的伊拉克南部），後來傳入希臘、印度及中國。

不需完全遮住嘴部，只要以若隱若現的薄布覆蓋，就能散發出神祕的氣氛。

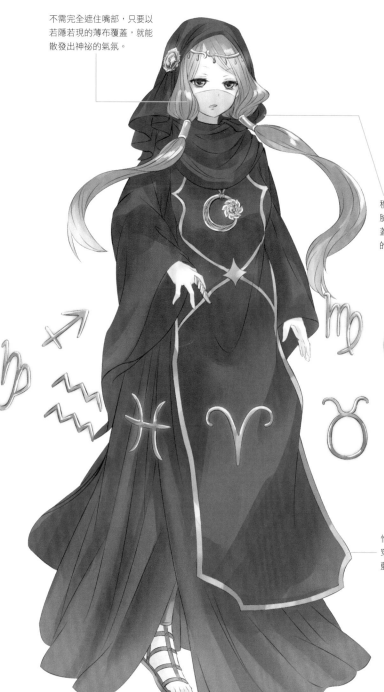

Basic Style

title：占星術師

Basic Items：恰多罩袍 / 薄紗 / 面紗 / 天宮圖

Character：為有遮住臉部風俗國家的占星術師。服裝是參考伊斯蘭及印度的民族服裝，將整塊布以披裹方式穿在身上。

穆斯林婦女會用希賈布蒙住臉周，這裡則採用薄紗稍微蓋住頭部，呈現出阿拉伯人的感覺即可。

通常天宮圖都是畫在紙上等，這裡則採用空間投影的方式進行占卜。

恰多罩袍是穆斯林婦女的日常服裝。穿起來就像長袍般寬鬆，選用黑、深藍、紫等較暗的顏色。

Arrange Style

title：占星蘿莉塔

Image Words：教會／神智學／蘿莉塔

Character：從羅馬帝國末期時起，占星
術師長期被基督教會視為眼中釘。不過占星
術師以「神智學」為後盾，穿上與過去截然
不同的「祕教」性服裝，建立新時代。

以可自由進出教會，身穿蘿莉塔服飾
的占星術師為形象。袖子及裙擺加上
華麗的褶邊，並增添充滿威嚴的金
飾。以白色為基調的配色，給人一種
神聖的印象。

加上大拉翅、頭戴薄紗，
營造出一股神祕氣氛。

Arrange Style

title：福爾圖娜

Image Words：中國／連身衣／大拉翅

Character：占星術也傳入中國，這裡描
繪的是未來中國的占星術師。藉由連身衣
搭配大拉翅，構成具未來感且優美的中國
占星術師。

火槍手

時代印象

17世紀

區域・文化

歐洲

關鍵字

拿破崙 / 火槍

在近世的西歐,火器普及的國家就有火槍手,其制服隨著國家的不同而有不同的設計。本篇則是參考華麗的拿破崙時代的法國士兵制服。

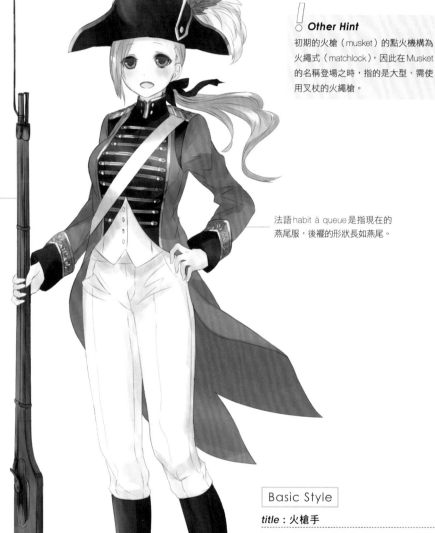

操使火槍的士兵。火槍是指槍管內沒有刻膛線的滑膛前裝步槍。

! Other Hint
初期的火槍(musket)的點火機構為火繩式(matchlock),因此在Musket的名稱登場之時,指的是大型、需使用叉杖的火繩槍。

法語habit à queue是指現在的燕尾服,後襬的形狀長如燕尾。

綁腿是先套在鞋子上,腳心部份附有箍帶,再將箍帶套住鞋跟穿用。綁腿能包覆膝下,防止鞋子弄髒,也能避免褲管被勾到。

Basic Style

title:火槍手

Basic Items: / 火槍 / 燕尾服 / 綁腿

Character:中世紀的火槍手。身上穿的是傳統的服裝。

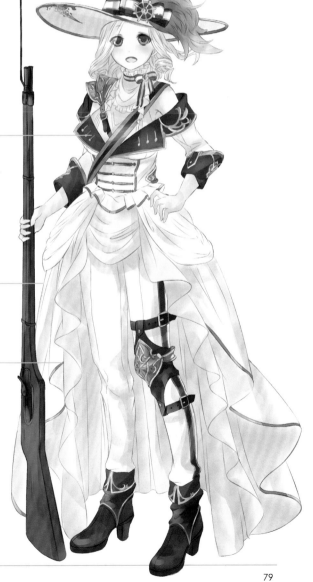

藉由重點式加入赤土色及綠松色來增加色彩數量，不僅看起來華麗，也能避免配色太過雜亂。

Arrange Style

title：戰場上的幹將

Image Words：西部 / 夏洛克・福爾摩斯 / 泳裝

Character：以美國中西部的火槍手為形象。手肘的零件來自甲冑。

採用咖啡色搭配淺棕色的自然系配色，讓人聯想到西部風及福爾摩斯。雖然色調沉穩素雅，不過藉由在設計中加入泳裝要素，營造出年輕的印象。

保留衣領部份，完成正裝風設計禮服。

具份量感的禮服搭配褲裝會產生壓迫感，因此加入垂綴構成感覺輕盈的設計。

在白與淡藍的溫柔色調中加入深藍，增添顏色對比的層次，構成清爽的配色。

Arrange Style

title：瑪麗・安東尼

Image Words：海軍 / 禮服

Character：某個有港口的城下町的火槍手。不僅槍術高超，同時作為火槍手的象徵受到大眾歡迎。身穿港町特有的海軍配色服裝。

薩滿

薩滿是遍佈世界各地的咒術師，施展人類最古老的魔法，由祈禱而生的咒術。

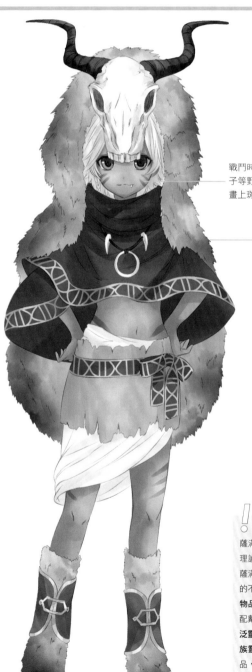

戰鬥時為了能讓自己像熊或獅子等野獸一樣強大，會在臉上畫上斑紋妝。

認為披上獵物的皮草在村落周邊奔跑，就能引來新的獵物，戰鬥時也能獲得野獸的力量。

Basic Style

title：薩滿

Basic Items：動物的頭蓋骨 / 化妝 / 皮草

Character：身上所戴的每件物品在咒術上各自擁有不同的意義，故事設定為只要將獵物的頭蓋骨戴上頭上，就會引來新的獵物。

Other Hint

薩滿是一種自然崇拜，根據類感咒術＝「相像的事物會彼此影響」的理論，為了與自然融為一體，會在身上佩戴以自然物品為主的配件。薩滿的崇拜對象可分成下列4種。服裝設計的幅度也會根據角色設定的不同而異。

物品崇拜（fetishism）＝認為物品中均蘊藏魔力，因而崇拜。在身上配戴骨頭或披戴皮草就屬於這類崇拜。

泛靈崇拜（animism）＝萬物身上均寄宿著精靈，因而崇拜。

族靈崇拜（totemism）＝透過崇拜該部族或一族代代作為象徵的物品，來得到保佑及力量。

薩滿崇拜（shamanism）＝崇拜祖先，以得到先祖的協助。

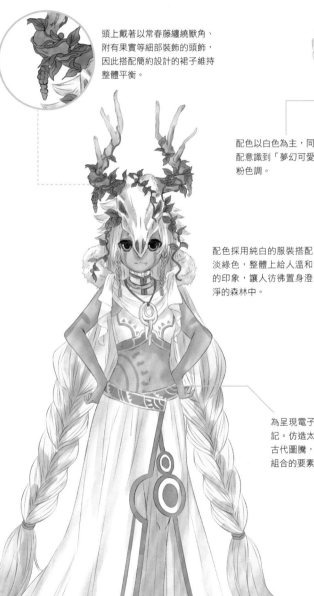

Arrange Style

title：梅林

Image Words：中華／夢幻可愛／羊

Character：屬於族靈崇拜（totemism）
的羊族女孩，正值青春期，對可愛物品
及流行相當敏感。

服裝以類似原宿竹下通的流行款式為目
標。若是普通的連身裙則稍嫌平凡，因
此採用部族特有的袒露服裝搭配骨頭為
飾品，保留薩滿的特色。

頭上戴著以常春藤纏繞獸角、
附有果實等細部裝飾的頭飾，
因此搭配簡約設計的裙子維持
整體平衡。

配色以白色為主，同時搭
配意識到「夢幻可愛」的
粉色調。

配色採用純白的服裝搭配
淡綠色，整體上給人溫和
的印象，讓人彷彿置身澄
淨的森林中。

為呈現電子感，在身上描繪簡約印
記。仿造太陽等自然現象為主題的
古代圖騰，並用直線及曲線等容易
組合的要素構成。

Arrange Style

title：附生植物

Image Words：妖精／電子／禮服

Character：泛靈崇拜（animism）的
薩滿，棲息在森林裡老朽的古代遺跡中。

陰陽師

時代印象
古代

區域・文化
日本

關鍵字
咒術 / 陰陽道

陰陽師是古代日本的官職，藉由陰陽道、式神戰鬥。陰陽道為和風及中華風奇幻作品中常登場的魔法體系。陰陽師多身穿現代神職服裝。

Basic Style

title：陰陽師

Basic Items：淨衣 / 立烏帽子 / 差袴 / 淺沓

Character：頭腦清晰，個性冷靜的角色。

立烏帽子是與狩衣搭配成套的配件。帽子高度愈高，代表地位愈高；著正裝則改戴冠。

袖擺上的袖帶是狩衣的特徵，一定要畫出來。狩衣的做法與和服不同，不需縫合，因此袖口相當寬大。

被串又名「大麻」，一般認為只要左右揮動被串，就能將不淨之物轉移到紙垂上。

一般穿著長度及腳踝的袴，或是袴擺以綁繩束緊的指貫袴。

神職人員身穿白色或黃色的狩衣，稱作淨衣。淨衣是有許多空隙的和服，裡面穿的是長度較短、當作內衣的和服，名叫單衣。穿正裝時，則改穿形似狩衣、沒有空隙的和服，叫做袍。

淺沓是以塗上黑漆的皮革製成的短鞋。附鞋帶的木屐及草鞋與正裝不搭，通常會搭配淺沓。

Arrange Style

title：白雪御前

Image Words：靜御前／白雪公主

Character：融合陰陽師與白雪公主
特色，為避免與西式禮服太過相似，
設計時僅採用白雪公主的特徵配色及
部份裝飾，以免破壞陰陽師的整體形
象。紅色則選用接近朱色的顏色。

只要將指貫袴的長度改短，
看起來就像西洋的襯褲，無
論和風或洋風設計都很容易
搭配。

若是搭配淺沓，看起來
就像胡桃鉗娃娃，因此
改搭配紅色木屐，做休
閒風穿搭。

金色的裝飾搭配長度偏長的
張袴，給人地位崇高的公家
女性印象。

配色上採用西洋風，配件則採用
和風物品，維持整體平衡。

Arrange Style

title：白皇院

Image Words：靜御前／結婚禮服

Character：運用狩衣的空隙設計出
和風禮服。儘管狩衣採用大膽袒露設
計，藉由統一採用純白色，仍給人純
潔的印象。

花魁

時代印象
江戶時代

區域・文化
日本

關鍵字
女郎 / 遊女 / 優雅

花魁是江戶時代最華麗的存在，吉原的花魁道中相當有名。吉原指以壕溝圍成的狹窄地區，約2000名遊女聚集在此。

高級遊女會將髮髻一分為二。

纏繞、固定髮髻時使用的棒狀髮飾為「笄」。

砧板帶乃因腰帶如同砧板般垂掛在前方而得其名，結構不同於一般綁在後方的腰帶，會在內裡塞入棉花，使腰帶鼓起。

Other Hint

在花魁的世界也有地位之分，由上而下依序是太夫、格子、散茶、呼出、附廻、部屋持、座敷持、河岸女郎、局女郎等；呼出以上屬於高級女郎，稱作花魁。其他尚有女郎、遊女等稱呼。

Basic Style

title：花魁

Basic Items：橫兵庫 / 笄 / 砧板帶 / 花魁木屐

Character：煙花街的頭牌花魁，多才多藝、兼具女性特有的華麗魅力。

為了讓下擺線條更美觀，會飾有內側塞有棉花的布條「袘」。

花魁木屐為高達20㎝以上，表面塗黑，三齒構造的木屐。於花魁道中之際穿用。由於和服、髮飾以及木屐的重量相當沉重，行走時必須以八字型方式步行，看起來相當優雅。遵照古法，需赤腳穿用。

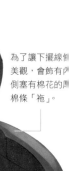

採用鈴鐺及破魔之箭作為髮飾，
設計出巫女般的髮型。

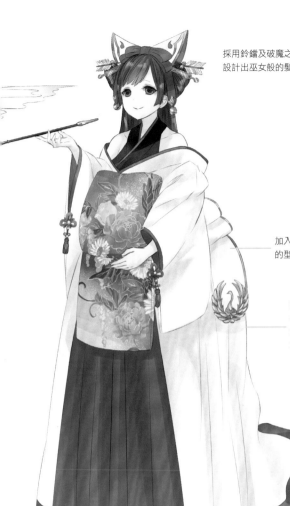

Arrange Style

title：狐狸娶親

Image Words：狐狸／巴斯爾裙襯

Character：為了不影響身著和服的
花魁形象，不改變和服的設計，而是
在穿著方式加上變化。

加入巴斯爾裙襯，使服裝維持和服
的型態，輪廓則接近西洋的禮服。

整體上採用白色及紅色，
保留巫女神聖的形象，同
時在腰帶加入花紋，增添
花魁特有的華麗。

採用中國傳統髮型飛
天髻與橫兵庫組合而
成的髮型。

藉由華麗鮮艷的花色來
呈現和服特色。

中華系的服裝以絲質等質地光滑的布
料及拖地長裙擺居多。裙擺則加上厚
棉條「袙」，強調和服特色。

Arrange Style

title：琉球的花魁

Image Words：織女／沖繩／楊貴妃

Character：配色參考琉球民族服裝的
用色，完成具衝擊性的設計。

鞋子則是結合平安時代的淺
沓及三枚木屐，設計出懶人
鞋風的木屐。

武士

時代印象

戰國時代

區域・文化

日本

關鍵字

和／日本刀

武士是指戰國～江戶時代的戰士。使用日本刀的武士大多攻擊力相當高，防禦力卻很弱。他們身穿名為當世具足的防具，以刀為武器。

大將的頭盔上飾有威嚇用角狀設計頭飾，稱作鍬形。鍬形的設計會隨作陣地而異，與歐洲聖騎士的紋章一樣，都是作為個人識別之用。

Basic Style

title：武士

Basic Items：日本刀／當世具足

Character：盔甲參考1800年後半的當世具足描繪。有著一頭長髮，脫下頭盔後就會帶來女性化的印象。

肩甲為長方形，用來保護兩肩及上臂。使用小札連綴構成，為可動性結構。

草摺的外型像裙子般呈梯形，種類分為與胴甲連成一體的樣式，以及用胴甲上的綁繩連接固定後穿戴等樣式。連綴鎧用的絲繩可代表穿戴者的身分。這種一次性的絲繩是以毛皮製成，用完即丟。

日本刀是日本所製造的單刀武器，長約70～90cm。將刀鞘插在腰帶上即可攜帶。

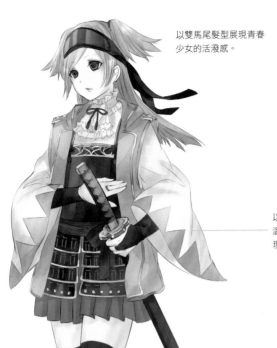

以雙馬尾髮型展現青春少女的活潑感。

Arrange Style

title：新選組女學校

Image Words：袴／學生服／休閒

Character：時代設定為幕末。就讀僅限女子才能入學的武士培育機關 ── 新選組女學校，具備戰鬥能力的女學生。

以淺灰色統一整體色調，給人柔和溫柔的印象。並以紅與黑點綴，表現出武士的帥氣。

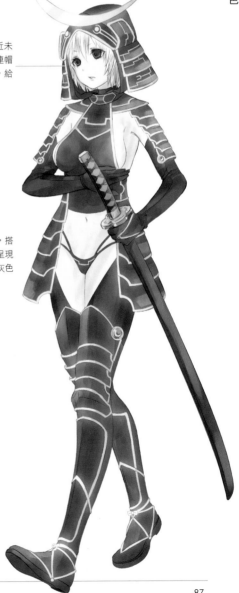

加入連帽T恤要素呈現近未來的趣味性，頭盔風的連帽造型減少鎧甲的沉重感，給人休閒的印象。

採用給人冷酷印象的青綠色，搭配作為發光色的黃色互補，呈現近未來感。並將青綠色調成灰色調，藉此表現盔甲的雅緻。

Arrange Style

title：伊達政宗

Image Words：泳裝／電子／休閒

Character：角色設計為在虛擬現實戰鬥的武將型態。人物形象設定為平時沉默寡言，不知在想什麼，頭腦反應卻很敏捷。

仿生人

時代印象

未來 / 近未來

區域・文化

都市／宇宙

關鍵字

未來 / SF

仿生人（android）是指外觀尤其像真人的機器人。又稱為類人形機器人，女性人形機器人又稱作女仿生人（gynoid）。

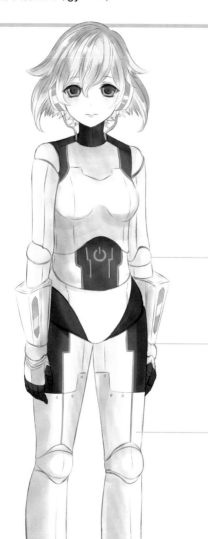

Basic Style

title：仿生人

Basic Items：連身衣 / 手套 / 長靴 / 關節護具

Character：仿生人的可動區域若是太多，看起來就會太像真人，因此特意採用如人偶般的結構。

仿生人的外觀無限接近人形，為了有所區隔，在膝蓋、手肘、肩關節等部分加上護具般的機械零件，呈現機械人感。

先畫出潛水服般的連身衣，接著再加上手套及長靴。

全身採用白色系的明亮色，並加上粉紅色等螢光線做點綴。耳朵等緊身衣無法覆蓋的臉周加上螢光線，強調高科技感。

藉由呈現光澤感、使粉紅色發光等，營造出機器人的印象。

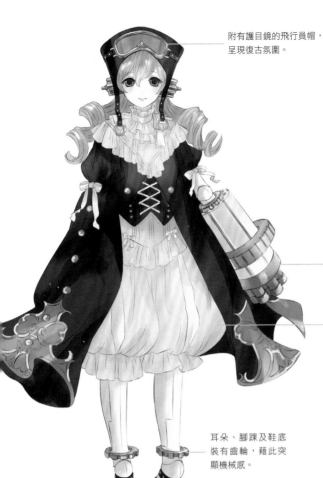

附有護目鏡的飛行員帽，
呈現復古氛圍。

Arrange Style

title：夥伴

Image Words：素瓷人偶 / 空軍制服 /
頭巾 / 齒輪

Character：外表相當可愛的仿生人，手
臂卻裝備有機關槍，必要時會毫不留情地
發動射擊。

角色設計為以空軍戰鬥仿生人為
形象，雙手為機關槍樣式。平時
則以寬大的袖子隱藏機關槍。

服裝設計為素瓷娃娃風，禮服顏色選
用明亮的粉紅色，給人可愛的印象。

耳朵、腳踝及鞋底
裝有齒輪，藉此突
顯機械感。

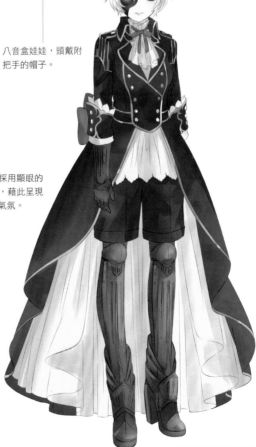

八音盒娃娃，頭戴附
把手的帽子。

右眼及右手採用顯眼的
機械式設計，藉此呈現
出機械人的氣氛。

Arrange Style

title：歐迪安

Image Words：燕尾服 / 禮服 / 八音盒

Character：採用結合燕尾服及禮服的中性
化設計。前後長度做出層次感，從正面看如
同男孩般穿著短褲，背面看起來如同女性身
穿禮服，後襬長如裙子且具有份量感。

戰鬥機甲

時代印象
近未來

區域・文化
一

關鍵字
戰鬥 / 高科技

在 SF 奇幻作品中堪稱經典，運用科技製成的機甲。操作者只要穿上後，機甲就會協助操作者發揮人類肉體所無法發揮的力量。

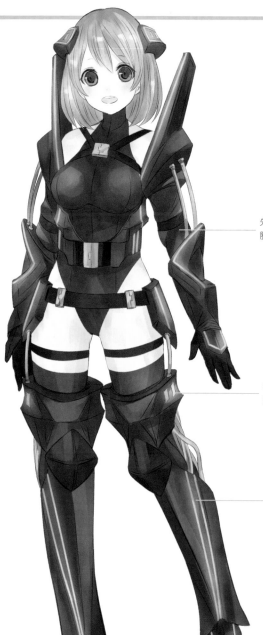

Basic Style

title：戰鬥機甲

Basic Items：泳裝式連身衣 / 護腰 / 動力輔助保護裝置

Character：讓角色穿上參考專門搬運重物用的工程機器人製成的戰鬥機甲。

先畫出泳裝般的緊身衣，接著在肩膀及腰部繪出護腰。

發光線就像夜晚街道中閃爍的霓虹燈，選用高彩度色會特別顯眼。

只要在肩膀、手臂及腿上裝備動力輔助保護裝置（power assist protector），就能夠發揮人類肉體所無法發揮的力量。

Arrange Style

title：**Hundred cluster**

Image Words：**比基尼 / 蝶 / 水晶柱**

Character：全身以電腦控制的戰鬥機
甲，大腦指令會透過青色發光線傳達，
藉此控制肩膀及手腳活動的戰鬥機甲。

讓人聯想到水晶柱的翅膀採用仿造蝶
翼，女性化的華麗設計，搭配黑色來
襯托青色。給人銳利時尚的印象。

身穿如同比基尼搭配手套、長
靴般的連身衣。以黑色為基
調，全身佈滿了青色發光線，
呈現出戰鬥機甲的氣氛。

以堅硬的護肩、手套及長
靴表現戰鬥機甲特色，裝
設在左臂手套上的電腦強
調高科技感。

Arrange Style

title：**獵戶座**

Image Words：**制服 / 東方快車**

Character：以軍官學校的制服為
形象所設計的戰鬥機甲。在配色加入
金線，營造出東方快車的優雅氣氛。

舞孃

時代印象

中世紀伊斯蘭

區域・文化

東歐／中東

關鍵字

音樂／吉普賽人

舞孃是指跳舞或是以跳舞為業的人（多為女孩）。在遊戲角色中，舞孃的舞蹈屬於特殊能力，能夠提昇夥伴的能力、封鎖怪獸的動作等。

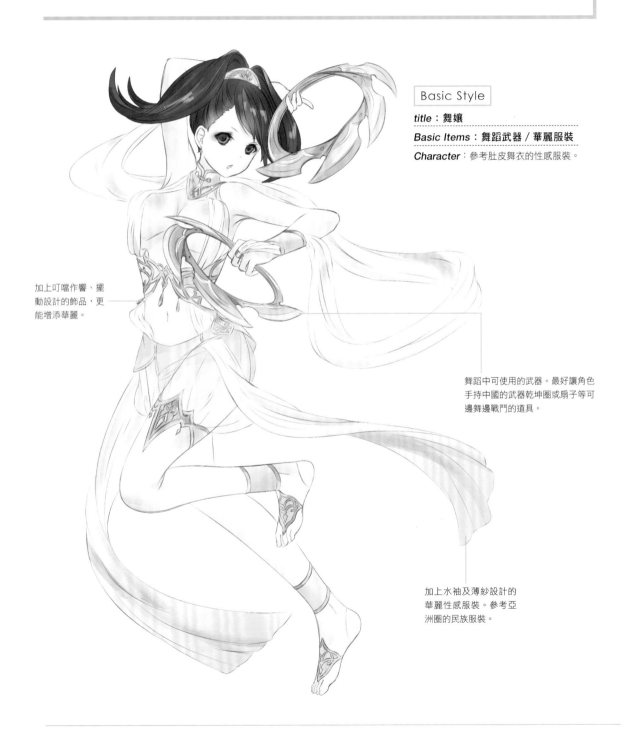

Basic Style

title：舞孃

Basic Items：舞蹈武器／華麗服裝

Character：參考肚皮舞衣的性感服裝。

加上叮噹作響、擺動設計的飾品，更能增添華麗。

舞蹈中可使用的武器。最好讓角色手持中國的武器乾坤圈或扇子等可邊舞邊戰鬥的道具。

加上水袖及薄紗設計的華麗性感服裝。參考亞洲圈的民族服裝。

Arrange Style

title：星之舞孃

Image Words：星星／中華／精靈

Character：在夜空下如光芒閃耀般地跳舞，擁有光屬性的舞孃。整體配色採用白色，讓人聯想到光。可藉由跳舞對夥伴施展恢復系魔法，予以療癒。

看似簡約的純白服裝，設計上採加入垂綴及半透明布料來增添華麗，襯托出寶石的湛藍。

選用略帶藍的灰色作為陰影顏色，給人清爽神聖的印象。

根據詛咒等負面形象，整體以黑色來統一，搭配銀色裝飾，構成沉穩的配色。圖案採用以太陽等自然物為形象的單純設計。

描繪細部圖案時要畫出立體感。

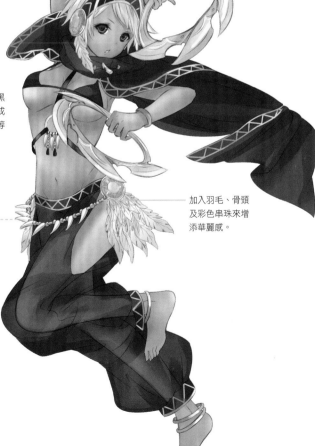

加入羽毛、骨頭及彩色串珠來增添華麗感。

Arrange Style

title：原住民族舞者

Image Words：一千零一夜／印地安人

Character：施展偏薩滿崇拜的魔法，藉由跳舞詛咒對手等。

商人

時代印象
中世紀

區域・文化
中東／東歐

關鍵字
市民／村民

在奇幻作品世界中出現的女性角色之一，即為村莊裡的商人。商人就像主角的線人，會提供不為人知的小資訊。

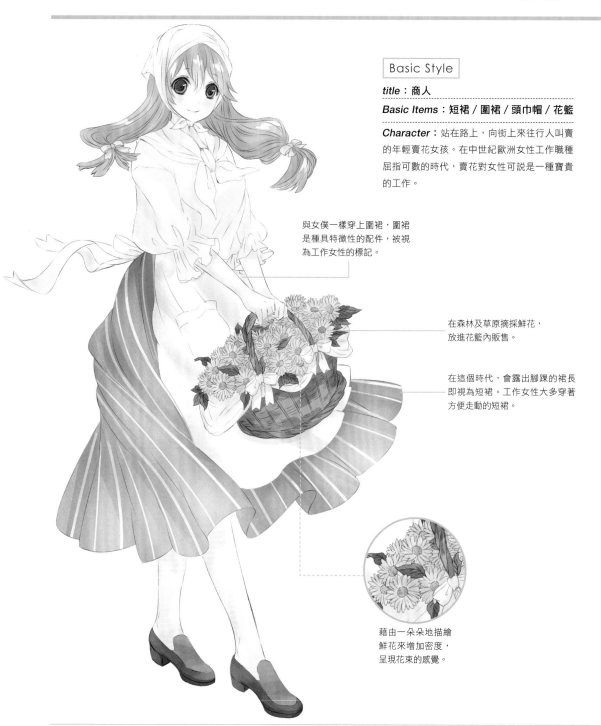

Basic Style

title：商人

Basic Items：短裙／圍裙／頭巾帽／花籃

Character：站在路上，向街上來往行人叫賣的年輕賣花女孩。在中世紀歐洲女性工作職種屈指可數的時代，賣花對女性可說是一種寶貴的工作。

與女僕一樣穿上圍裙，圍裙是種具特徵性的配件，被視為工作女性的標記。

在森林及草原摘採鮮花，放進花籃內販售。

在這個時代，會露出腳踝的裙長即視為短裙。工作女性大多穿著方便走動的短裙。

藉由一朵朵地描繪鮮花來增加密度，呈現花束的感覺。

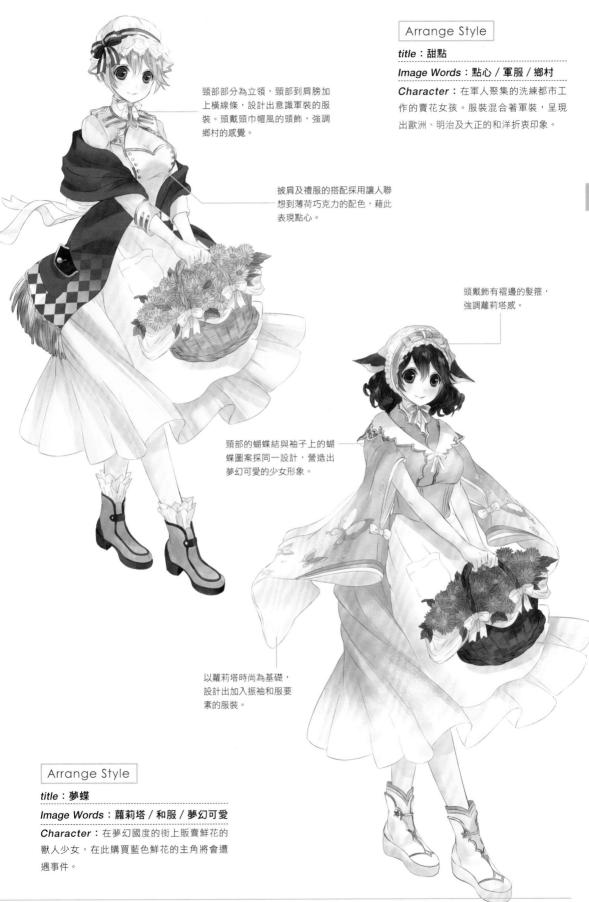

Arrange Style

title：甜點

Image Words：點心 / 軍服 / 鄉村

Character：在軍人聚集的洗練都市工作的賣花女孩。服裝混合著軍裝，呈現出歐洲、明治及大正的和洋折衷印象。

頸部部分為立領，頸部到肩膀加上橫線條，設計出意識軍裝的服裝。頭戴頭巾帽風的頭飾，強調鄉村的感覺。

披肩及禮服的搭配採用讓人聯想到薄荷巧克力的配色，藉此表現點心。

頭戴飾有褶邊的髮箍，強調蘿莉塔感。

頭部的蝴蝶結與袖子上的蝴蝶圖案採同一設計，營造出夢幻可愛的少女形象。

以蘿莉塔時尚為基礎，設計出加入振袖和服要素的服裝。

Arrange Style

title：夢蝶

Image Words：蘿莉塔 / 和服 / 夢幻可愛

Character：在夢幻國度的街上販賣鮮花的獸人少女，在此購買藍色鮮花的主角將會遭遇事件。

認識配色

顏色是傳達時代背景、文化,以及豐富角色設計的一種手段,在設計上扮演重要角色。如何讓配色顯得協調有規則性,只要懂得配色基礎知識,在挑選顏色時就能得心應手。

「色相」是指色調的不同
顏色是指我們透過眼睛,由大腦辨別物體在光線下反射的波長。反射的光線顏色五花八門,諸如黃色、紅色、綠色、藍色等,也稱作色調。色調的性質就稱作「色相」。

透過光線的反射就能看到五彩繽紛的顏色(色調)。

「明度」是指顏色的亮度
色調也會隨著亮度不同而變化。同樣是紅色,也有暗紅、亮紅之分,這是因明度不同所致。只要在底色混入顏色中最亮的「白色」,就能改變顏色的明度。

明度

高　　　　　　　　　　　　低

「彩度」是指顏色的鮮艷度
色調也會隨著色彩鮮艷度的不同而變化。舉例來說,亮紅色愈接近灰色就會變成灰紅色,這種鮮艷的程度就稱作彩度。

彩度

高　　　　　　　　　　　　低

明度、彩度及色相三者結合就能產生繽紛的色彩
基於上述三大要素,只要改變顏色的明度及彩度就能改變顏色的色調(tone)。常聽到的「柔和色(Pastel Color)」便是指包括淡色的色調。

淡色調　　　　　　　　　　灰色調

開始配色
根據三大要素及各種色調進行配色,就能呈現各種效果。將顏色調成同一色調,就不會顯得突兀,只要再搭配一種其他色調的顏色,就能改變整體印象。

將3種顏色並列一塊,左側兩色為同色系、濃度不同的顏色。只要改變最右側的顏色,就會大幅改變整體印象。A將顏色調成同色調,給人沉穩的印象;B則是在配色加入一種鮮艷色調,給人流行時尚的印象

Chapter 3

虛構生物・角色

奇幻系世界中，除了人類以外，會出現妖精、魔物等各種虛構生物。
可以參考口頭傳承及民間故事的內容，掌握角色的種族特徵及服裝重點。
※本章著重在服裝設計方面，因此所有虛構生物的設計還是以人類的外型
為基準。

妖精

時代印象
中世紀

區域・文化
歐洲

關鍵字
精靈 / 優雅 / 蝶

妖精為姿態近乎人類的種族。妖精有好有壞,有大有小。大小與人類差不多、擁有魔法的妖精,屬於高貴的種族。

Basic Style

title:妖精

Key Word:美麗 / 有威嚴

Character:精靈誕生於自然界,因此設定為身穿白色服裝,給人高潔的印象。

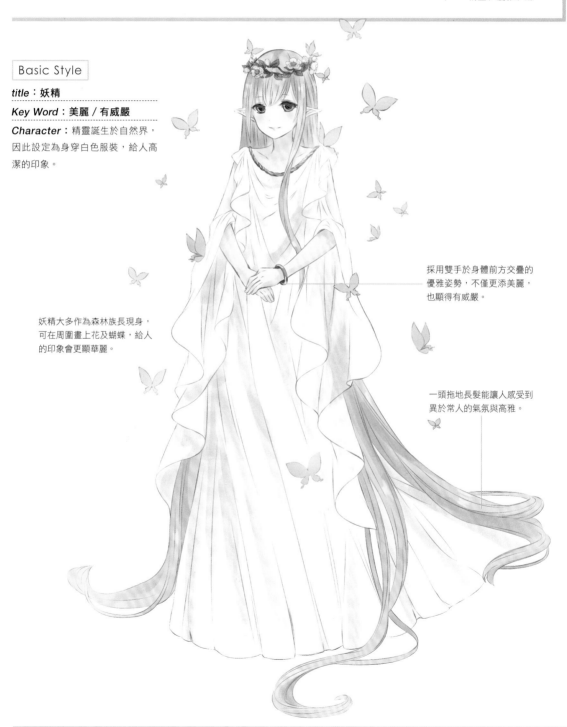

採用雙手於身體前方交疊的優雅姿勢,不僅更添美麗,也顯得有威嚴。

妖精大多作為森林族長現身,可在周圍畫上花及蝴蝶,給人的印象會更顯華麗。

一頭拖地長髮能讓人感受到異於常人的氣氛與高雅。

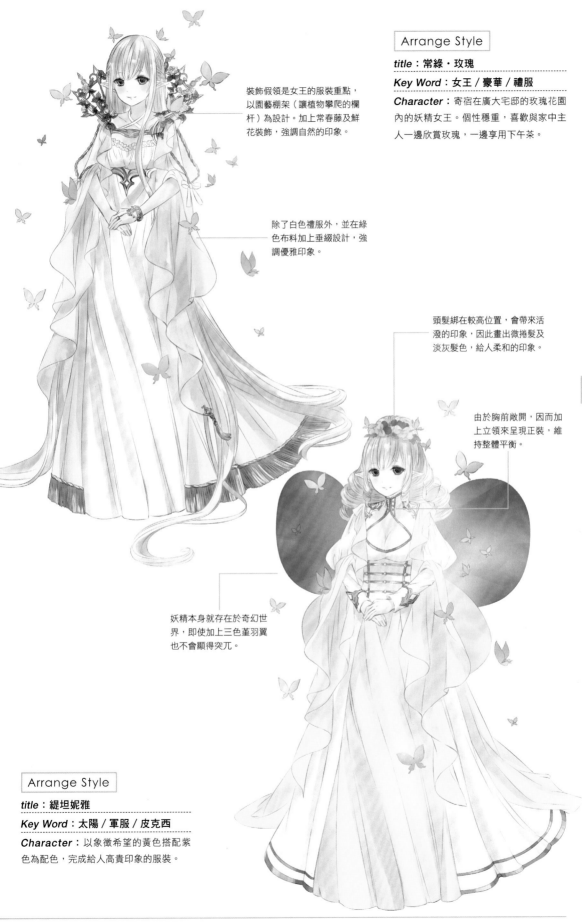

Arrange Style

title：常綠・玫瑰

Key Word：女王／豪華／禮服

Character：寄宿在廣大宅邸的玫瑰花園內的妖精女王。個性穩重，喜歡與家中主人一邊欣賞玫瑰，一邊享用下午茶。

裝飾假領是女王的服裝重點，以園藝棚架（讓植物攀爬的欄杆）為設計。加上常春藤及鮮花裝飾，強調自然的印象。

除了白色禮服外，並在綠色布料加上垂綴設計，強調優雅印象。

頭髮綁在較高位置，會帶來活潑的印象，因此畫出微捲髮及淡灰髮色，給人柔和的印象。

由於胸前敞開，因而加上立領來呈現正裝，維持整體平衡。

妖精本身就存在於奇幻世界，即使加上三色堇羽翼也不會顯得突兀。

Arrange Style

title：緹坦妮雅

Key Word：太陽／軍服／皮克西

Character：以象徵希望的黃色搭配紫色為配色，完成給人高貴印象的服裝。

狼女

時代印象

中世紀～現代

區域・文化

歐洲

關鍵字

變身 / 獸耳

狼女是指半人半狼，或能變身成狼的少女。可分成無關個人意志，只要看到滿月就會變身的狼女，以及可憑自身意志變換姿態、掌控變身能力兩種。

Basic Style

title：狼女

Key Word：變身能力

Character：變身姿態沒有特殊規則，為呈現野獸的狂野形象，將獸毛與服裝融為一體。

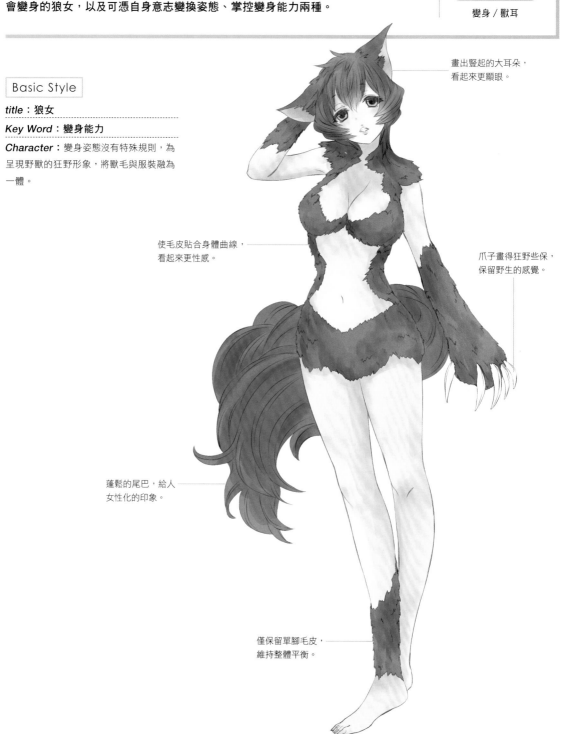

畫出豎起的大耳朵，看起來更顯眼。

使毛皮貼合身體曲線，看起來更性感。

爪子畫得狂野些保，保留野生的感覺。

蓬鬆的尾巴，給人女性化的印象。

僅保留單腳毛皮，維持整體平衡。

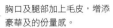

Arrange Style

title：白銀人狼

Key Word：龐克／男性貴族／哥德式

Character：個性獨來獨往，相當神祕，是個讓人摸不透的冷酷帥氣角色。

胸口及腿部加上毛皮，增添豪華及的份量感。

加上羅紋及條紋，給人休閒龐克的印象

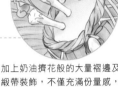

加上奶油擠花般的大量褶邊及緞帶裝飾，不僅充滿份量感，同時給人華麗的印象。

整體以黑色統一，加上帶扣及皮帶，給人強硬的印象。緊身胸衣及有跟長靴可以強調女性的身體曲線。

讓人聯想到馬卡龍、裝飾蛋糕的奇幻系禮服。

Arrange Style

title：粉彩・柔和色

Key Word：夢幻可愛／點心／禮服

Character：在夢幻國度的森林區擔任嚮導的狼女。身穿時尚可愛的服裝，以免嚇著小孩。

3

虛構生物・角色

座敷童子

時代印象
~昭和初期

區域・文化
日本

關鍵字
和 / 妖怪 / 娃娃頭

座敷童子是棲息在家裡的精靈，以兒童的姿態出入老房子的房間，棲息的家會變富裕，不過在座敷童子離去後就會變得一貧如洗。偶爾也會居住在倉庫裡。

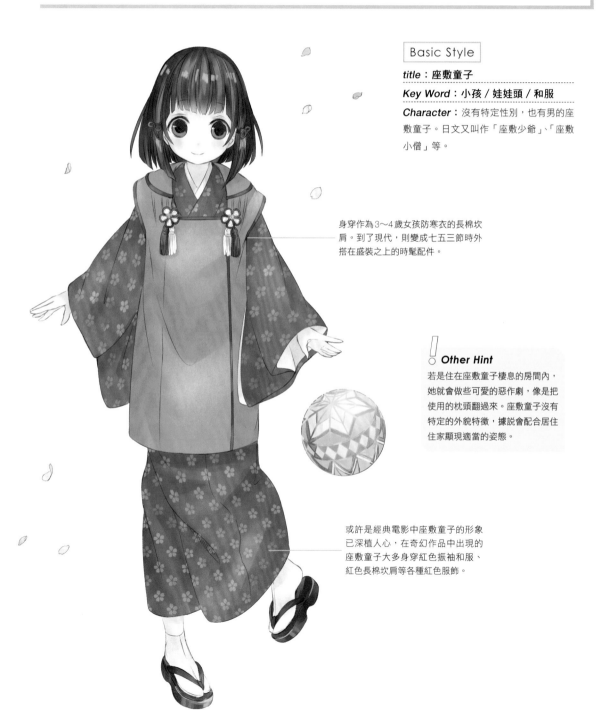

Basic Style

title：座敷童子

Key Word：小孩 / 娃娃頭 / 和服

Character：沒有特定性別，也有男的座敷童子。日文又叫作「座敷少爺」、「座敷小僧」等。

身穿作為3～4歲女孩防寒衣的長棉坎肩。到了現代，則變成七五三節時外搭在盛裝之上的時髦配件。

Other Hint

若是住在座敷童子棲息的房間內，她就會做些可愛的惡作劇，像是把使用的枕頭翻過來。座敷童子沒有特定的外貌特徵，據說會配合居住住家顯現適當的姿態。

或許是經典電影中座敷童子的形象已深植人心，在奇幻作品中出現的座敷童子大多身穿紅色振袖和服、紅色長棉坎肩等各種紅色服飾。

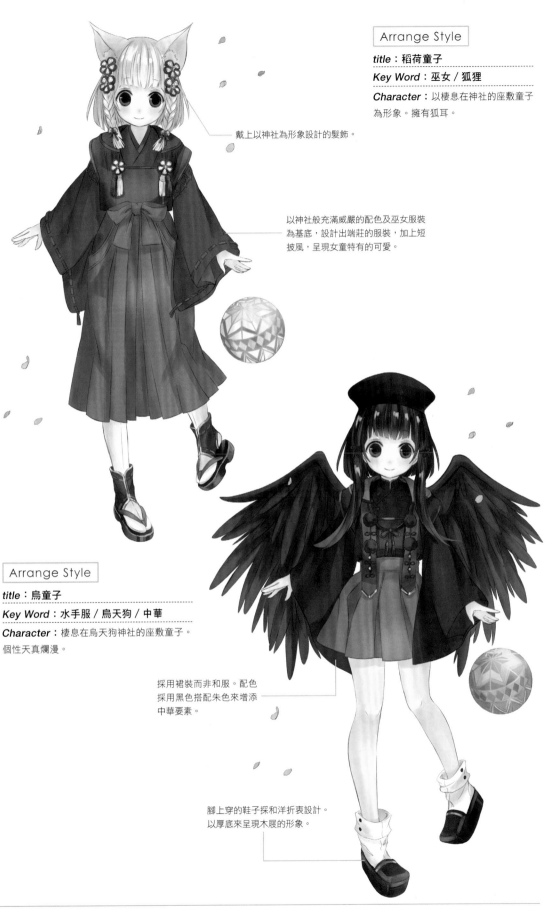

Arrange Style

title：稻荷童子

Key Word：巫女 / 狐狸

Character：以棲息在神社的座敷童子
為形象。擁有狐耳。

戴上以神社為形象設計的髮飾。

以神社般充滿威嚴的配色及巫女服裝
為基底，設計出端莊的服裝，加上短
披風，呈現女童特有的可愛。

Arrange Style

title：烏童子

Key Word：水手服 / 烏天狗 / 中華

Character：棲息在烏天狗神社的座敷童子。
個性天真爛漫。

採用裙裝而非和服。配色
採用黑色搭配朱色來增添
中華要素。

腳上穿的鞋子採和洋折衷設計。
以厚底來呈現木屐的形象。

雪女

時代印象

室町時代～近代

區域・文化

日本・降雪地區

關鍵字

怪談 / 妖怪 / 雪

雪女是在降雪的寒冷地區出沒的妖怪，又稱作雪之精靈。由於只能待在寒冷的場所，只要進入浴池就會溶化消失。

Basic Style

title：雪女

Key Word：美麗 / 雪

Character：容貌相當美麗的女性，身體冰冷，只要對睡著的人吹一口氣就能將他凍死。

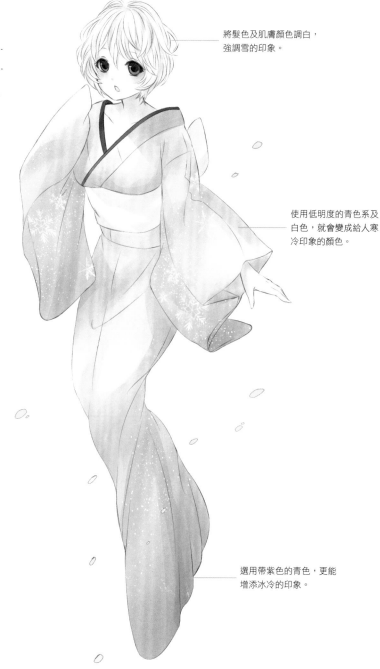

將髮色及肌膚顏色調白，強調雪的印象。

使用低明度的青色系及白色，就會變成給人寒冷印象的顏色。

選用帶紫色的青色，更能增添冰冷的印象。

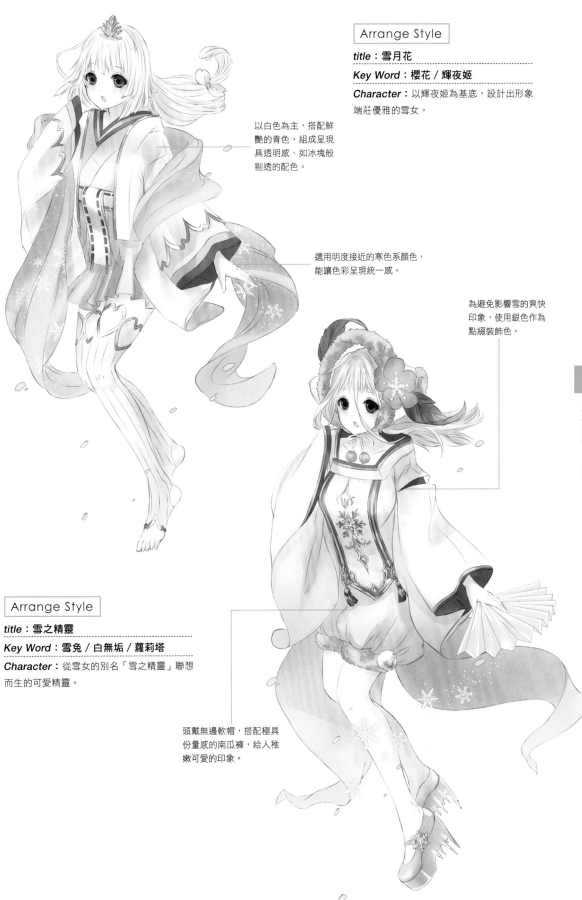

Arrange Style

title：雪月花

Key Word：櫻花 / 輝夜姬

Character：以輝夜姬為基底，設計出形象
端莊優雅的雪女。

以白色為主，搭配鮮
艷的青色，組成呈現
具透明感、如冰塊般
剔透的配色。

選用明度接近的寒色系顏色，
能讓色彩呈現統一感。

為避免影響雪的爽快
印象，使用銀色作為
點綴裝飾色。

Arrange Style

title：雪之精靈

Key Word：雪兔 / 白無垢 / 蘿莉塔

Character：從雪女的別名「雪之精靈」聯想
而生的可愛精靈。

頭戴無邊軟帽，搭配極具
份量感的南瓜褲，給人稚
嫩可愛的印象。

天狐

時代印象
古代

區域・文化
中國／日本

關鍵字
妖怪／狐狸／美女

天狐是地位最崇高的狐狸，職責為侍奉天界之王 ──天帝。據說狐狸只要活了50年之久，就能夠變身成人類女性。

Basic Style

title：天狐

Key Word：九尾／金毛

Character：「天狐」的外觀基本上與化身為美麗女性、欺騙男性的惡劣妖狐「九尾狐」差不多，不過天狐是不會加害人類的好狐狸。

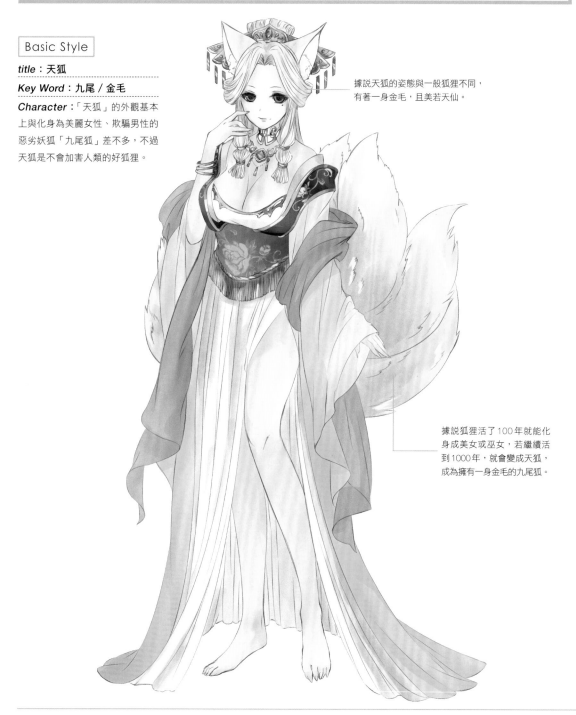

據說天狐的姿態與一般狐狸不同，有著一身金毛，且美若天仙。

據說狐狸活了100年就能化身成美女或巫女，若繼續活到1000年，就會變成天狐，成為擁有一身金毛的九尾狐。

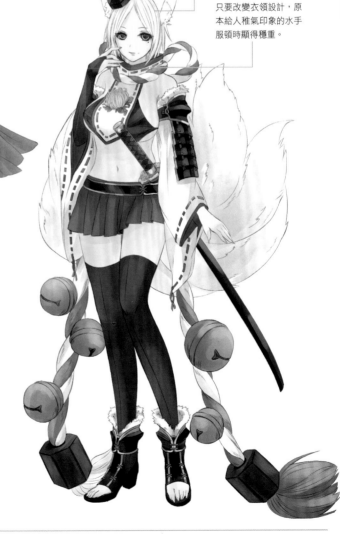

袒胸露乳的服裝，
給人妖豔的印象。

配色統一採用給人陰暗印象的
寒色，並降低明度來呈現優
雅。藉由使用紫色、寒色表現
妖怪特有的詭異。

一頭直髮表現誠實認真的特
質，並將髮色繪製為白髮，
增添神社特有的神聖形象。

只要改變衣領設計，原
本給人稚氣印象的水手
服頓時顯得穩重。

Arrange Style

title：妲己

Key Word：中華 / 連身衣 / 花魁

Character：以《繪本三國妖婦傳》中登場的
九尾狐為形象設計，由九尾狐化身的妲己，成
為古代中國殷紂王的王妃，支使紂王幹盡壞事。

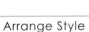

Arrange Style

title：伏見之狐

Key Word：水手服 / 山伏 / 神社

Character：守護伏見稻荷大社的狐狸。
個性認真。

鬼

時代印象
中世

區域・文化
日本

關鍵字
桃太郎 / 鬼島 / 角

鬼乃是在佛教的地獄中懲治亡者的獄卒、外貌恐怖的怪物統稱。鬼被描繪成各種姿態，諸如體型身軀龐大，頭上長角，長擁有利爪，或是身體有顏色、獨眼等。

Basic Style

title：鬼

Key Word：角 / 利爪

Character：除了地獄以外，鬼棲息在遠離人煙的山上洞窟等，會下山襲擊村落，騷擾村民。

在前額的髮際長有兩根角。

將手腳的指甲畫得長且銳利。再加上利牙，就會給人怪物的印象。

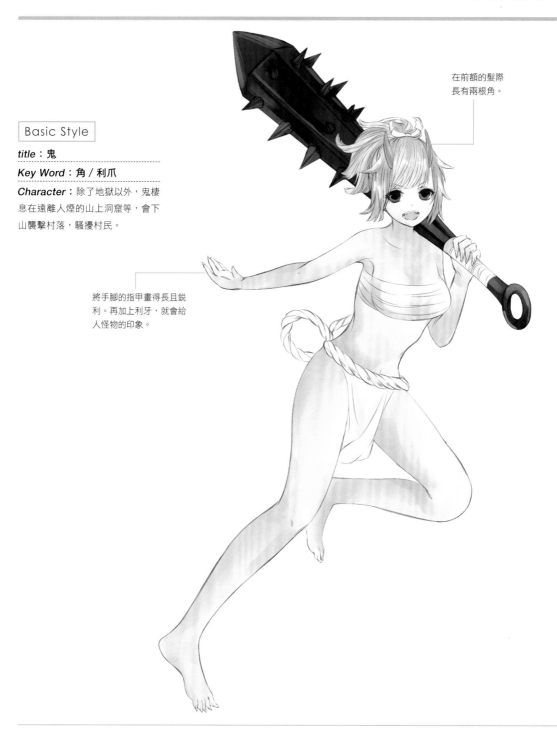

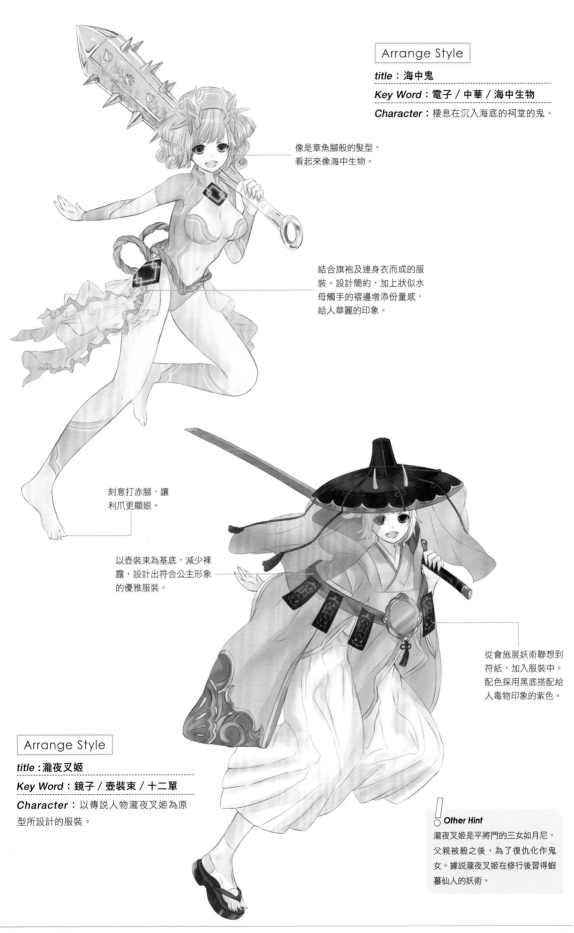

Arrange Style

title：海中鬼

Key Word：電子／中華／海中生物

Character：棲息在沉入海底的祠堂的鬼。

像是章魚腳般的髮型，
看起來像海中生物。

結合旗袍及連身衣而成的服
裝。設計簡約，加上狀似水
母觸手的褶邊增添份量感，
給人華麗的印象。

刻意打赤腳，讓
利爪更顯眼。

以壺裝束為基底，減少裸
露，設計出符合公主形象
的優雅服裝。

從會施展妖術聯想到
符紙，加入服裝中。
配色採用黑底搭配給
人毒物印象的紫色。

Arrange Style

title：瀧夜叉姬

Key Word：鏡子／壺裝束／十二單

Character：以傳說人物瀧夜叉姬為原
型所設計的服裝。

! *Other Hint*

瀧夜叉姬是平將門的三女如月尼，
父親被殺之後，為了復仇化作鬼
女。據說瀧夜叉姬在修行後習得蝦
蟇仙人的妖術。

獨角獸

時代印象

古代

區域・文化

歐洲

關鍵字

神話 / 一角獸 / 角 / 馬

獨角獸為外型似馬，額頭長有銳角的怪物，又叫「一角獸」。擁有夢幻美麗的姿態，個性卻與外貌大相逕庭，實為會啃咬、以後腿踹人的兇猛生物。

Basic Style

title：獨角獸

Key Word：角 / 馬

Character：以獨角獸及希臘神話中出現的「半人馬」為原型。

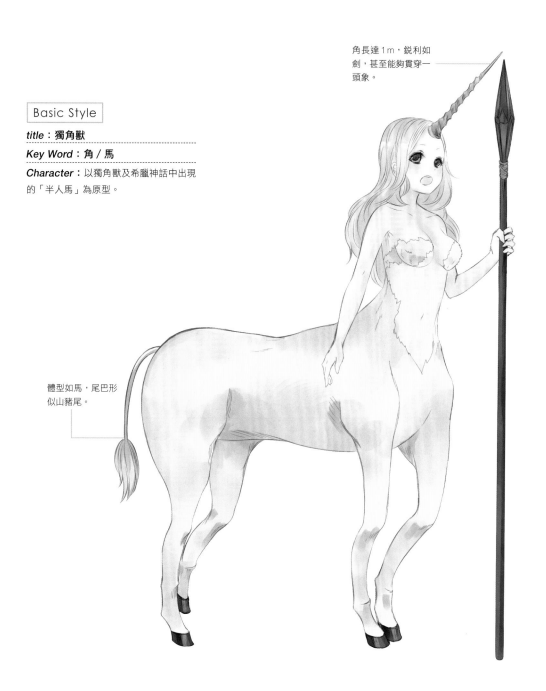

角長達1m，銳利如劍，甚至能夠貫穿一頭象。

體型如馬，尾巴形似山豬尾。

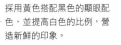

採用黃色搭配黑色的顯眼配
色，並提高白色的比例，營
造新鮮的印象。

為維持高雅的形象，服裝採用覆蓋身體
部分的裙裝設計。裙擺加上寬褶邊，呈
現禮服般的份量感及優雅。

3

虛
構
生
物
・
角
色

Arrange Style

title：雷電犄角

Key Word：鼓笛隊 / 雷神

Character：基於鼓笛隊來構思，設計出開朗
愉快的角色形象。

配合節奏敲擊裝備在身體兩側的太鼓，
即可發動雷屬性的攻擊。

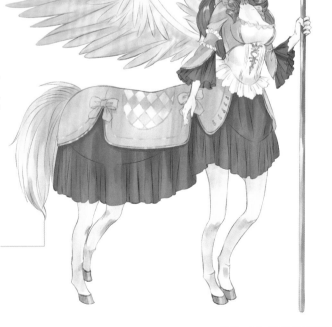

Arrange Style

title：威爾斯魔法

Key Word：瑪麗・安東尼 / 天馬 / 魔法使

Character：最愛喝下午茶的獨角獸。「立如芍藥，
坐如牡丹」的美女，個性卻有些高傲。

配色採用朦朧的淡藍色搭配白色，
給人懷舊印象。並加入稍暗的藍
色，讓整體配色更鮮明。

梅杜莎

時代印象
古代

區域・文化
希臘／羅馬

關鍵字
希臘神話／蛇

希臘神話中登場的怪物三姊妹斯忒諾、歐律阿勒、梅杜莎，小妹梅杜莎最為知名。
據說只要看見梅杜莎就會變成石頭。

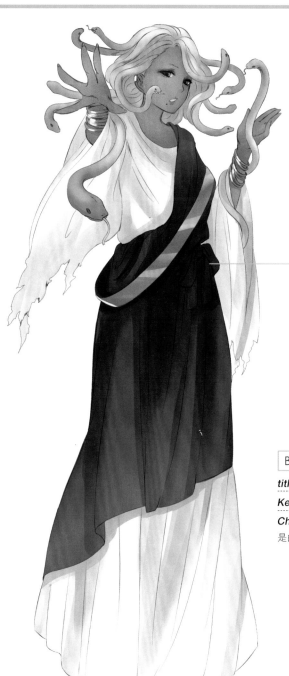

身穿佩羅斯式希頓，即將一塊布折兩折裹住身體，最後於兩肩固定的簡易服裝。

Basic Style

title：梅杜莎

Key Word：蛇髮

Character：外表看似普通女性，頭髮卻是由無數條蛇所構成，為極具特徵的角色。

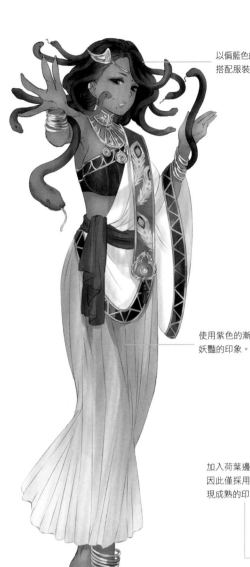

以偏藍色的黑色為髮色，
搭配服裝顏色。

Arrange Style

title：阿修羅

Key Word：印度／釋迦如來／和

Character：結合和服及紗麗的服裝，
採用東方風配色，以給人神祕印象的紫
色為主，加入藍綠色、深藍色點綴，使
整體配色更有層次感。

埃及風眼睛圖騰裝飾，給人
占卜師般神祕的印象。

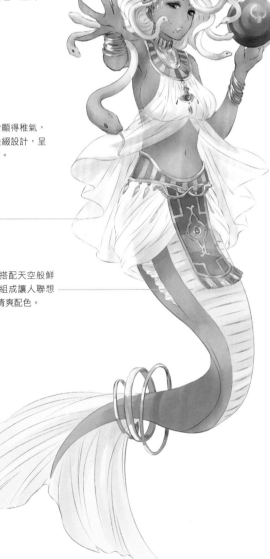

使用紫色的漸層色，給人
妖豔的印象。

加入荷葉邊會顯得稚氣，
因此僅採用垂綴設計，呈
現成熟的印象。

以白雲般的白搭配天空般鮮
明的藍，搭出組成讓人聯想
到夏季海洋的清爽配色。

Arrange Style

title：利維坦

Key Word：人魚／埃及／占卜師

Character：結合人魚而成的進化形梅杜莎。

諾姆

時代印象
古代～中世紀

區域・文化
歐洲

關鍵字
矮人／精靈／土／地

煉金術師帕拉塞爾蘇斯認為「四大元素均有精靈寄宿其中」。寄宿在四大元素之一「土、地」的精靈擬人化，就是諾姆。

Basic Style

title：諾姆

Key Word：三角帽／地

Character：諾姆是棲息在「土、地」的精靈。據說諾姆不僅對於棲息在地下的金、銀等礦脈相當熟悉，同時博學多聞，能製作各種魔法物品。

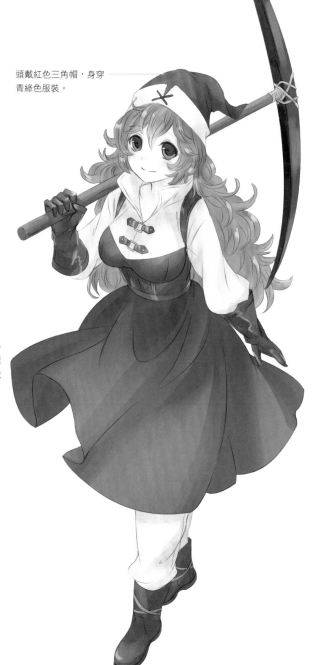

頭戴紅色三角帽，身穿青綠色服裝。

諾姆有著人類姿態，身高約10～12㎝左右。女性的肌膚相當漂亮，不過據說只要年紀超過250歲後就會長汗毛。

◯ *Other Hint*

諾姆是可用咒術召喚的四大精靈之一。帕拉塞爾蘇斯根據主張世界是由四大元素構成的四元論，發展出四大精靈。其理論中原有「地→黑，水→白，風→紅，火→黃」之論述，然而容易與中國的陰陽五行搞混，後來便改成現今深植大眾心中的「地→黃或綠，水→青，風→白或無色，火→紅」。

根據小丑的要素，將帽子設計成尖端如同動物的耳朵般分成兩股，顯得相當可愛。

title：流星

Key Word：小丑 / 夏季 / 蒸氣龐克

Character：參考四元論的季節、色彩分配進行設計。

身穿男孩子氣的服裝，因此在髮型、臉蛋、胸部分別強調，使角色顯得女性化。

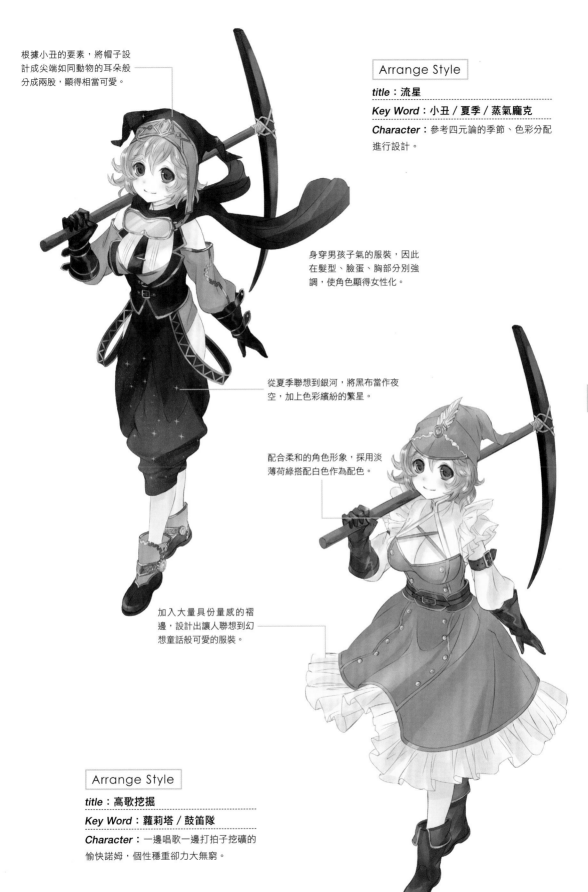

從夏季聯想到銀河，將黑布當作夜空，加上色彩繽紛的繁星。

配合柔和的角色形象，採用淡薄荷綠搭配白色作為配色。

加入大量具份量感的褶邊，設計出讓人聯想到幻想童話般可愛的服裝。

Arrange Style

title：高歌挖掘

Key Word：蘿莉塔 / 鼓笛隊

Character：一邊唱歌一邊打拍子挖礦的愉快諾姆，個性穩重卻力大無窮。

3

虛構生物・角色

溫蒂妮

時代印象
古代

區域‧文化
歐洲

關鍵字
精靈 / 水 / 女神

煉金術師帕拉塞爾蘇斯認為「四大元素均有精靈寄宿其中」。溫蒂妮為四大元素之一「水」的擬人化，一般認為溫蒂妮為棲息在河川及泉水中的精靈。

以美麗少女為形象來描繪。

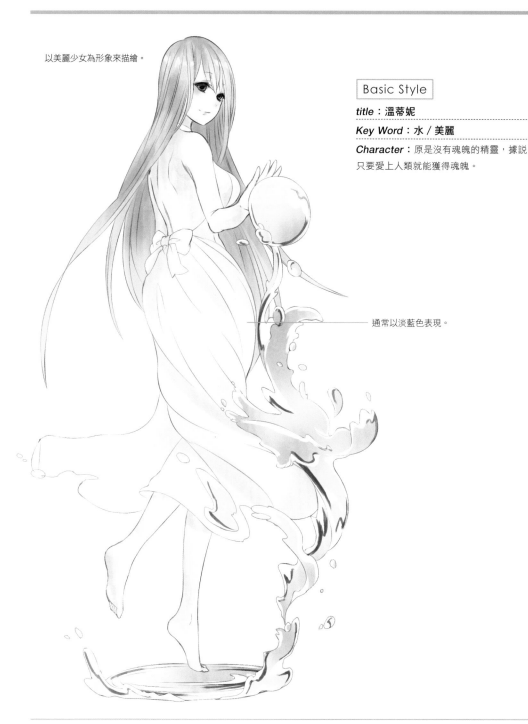

通常以淡藍色表現。

Basic Style

title：溫蒂妮

Key Word：水 / 美麗

Character：原是沒有魂魄的精靈，據說只要愛上人類就能獲得魂魄。

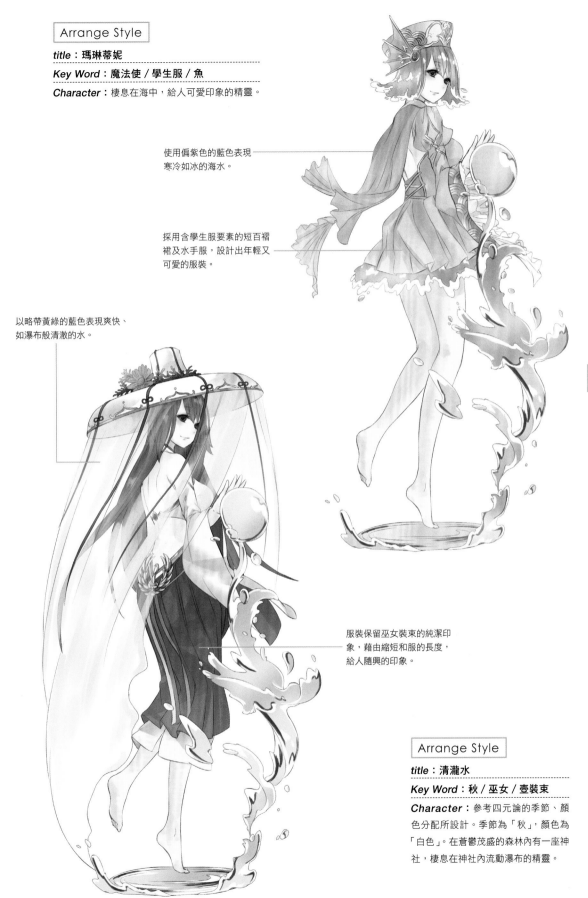

Arrange Style

title：瑪琳蒂妮

Key Word：魔法使 / 學生服 / 魚

Character：棲息在海中，給人可愛印象的精靈。

使用偏紫色的藍色表現
寒冷如冰的海水。

採用含學生服要素的短百褶
裙及水手服，設計出年輕又
可愛的服裝。

以略帶黃綠的藍色表現爽快、
如瀑布般清澈的水。

服裝保留巫女裝束的純潔印
象，藉由縮短和服的長度，
給人隨興的印象。

Arrange Style

title：清瀧水

Key Word：秋 / 巫女 / 壺裝束

Character：參考四元論的季節、顏
色分配所設計。季節為「秋」，顏色為
「白色」。在蒼鬱茂盛的森林內有一座神
社，棲息在神社內流動瀑布的精靈。

西爾芙

西爾芙為帕拉塞爾蘇斯所提出的四大精靈之一，即四大元素之一「風」的擬人化。
是風及空氣的精靈。

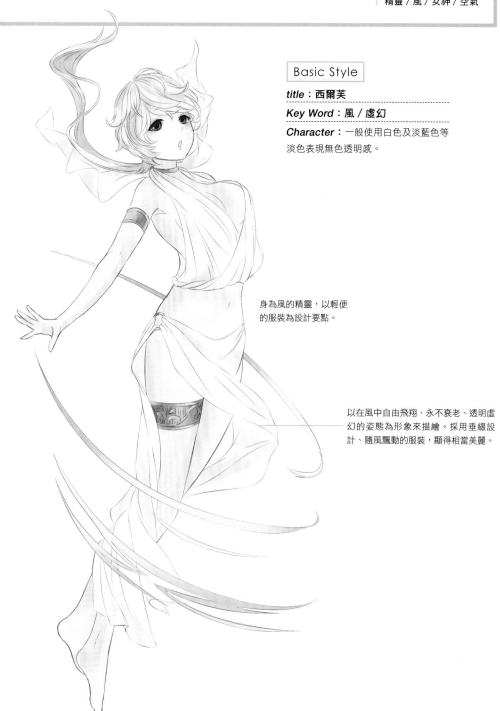

Basic Style

title：西爾芙

Key Word：風 / 虛幻

Character：一般使用白色及淡藍色等
淡色表現無色透明感。

身為風的精靈，以輕便
的服裝為設計要點。

以在風中自由飛翔、永不衰老、透明虛
幻的姿態為形象來描繪。採用垂綴設
計、隨風飄動的服裝，顯得相當美麗。

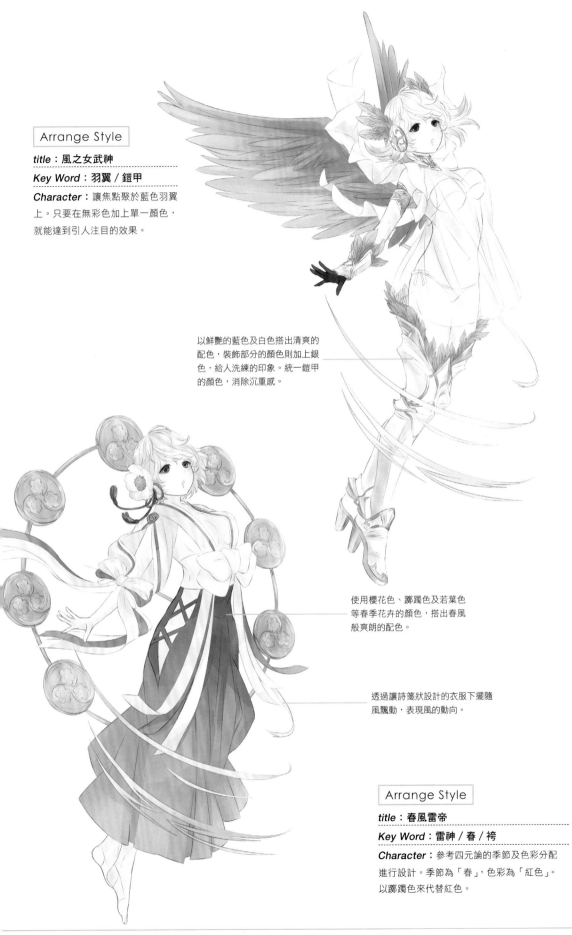

Arrange Style

title：風之女武神
- -
Key Word：羽翼 / 鎧甲
- -
Character：讓焦點聚於藍色羽翼
上。只要在無彩色加上單一顏色，
就能達到引人注目的效果。

以鮮艷的藍色及白色搭出清爽的
配色，裝飾部分的顏色則加上銀
色，給人洗練的印象。統一鎧甲
的顏色，消除沉重感。

使用櫻花色、躑躅色及若葉色
等春季花卉的顏色，搭出春風
般爽朗的配色。

透過讓詩箋狀設計的衣服下擺隨
風飄動，表現風的動向。

Arrange Style

title：春風雷帝
- -
Key Word：雷神 / 春 / 袴
- -
Character：參考四元論的季節及色彩分配
進行設計。季節為「春」，色彩為「紅色」。
以躑躅色來代替紅色。

沙羅曼達

時代印象
古代

區域・文化
歐洲

關鍵字
火 / 蜥蜴

火精靈沙羅曼達與諾姆、溫蒂妮及西爾芙並稱四大精靈，是四大元素之一「火」的擬人化。外貌形似棲息火中的蜥蜴怪物。

Basic Style

title：沙羅曼達

Key Word：火 / 熱情

Character：沙羅曼達原本的外貌是類似蜥蜴的怪物，然而有時也會描繪成熱情的女性。

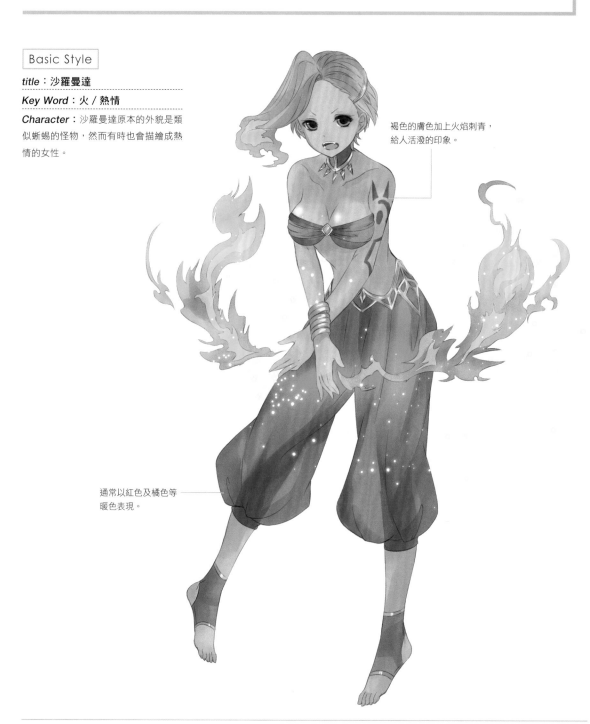

褐色的膚色加上火焰刺青，給人活潑的印象。

通常以紅色及橘色等暖色表現。

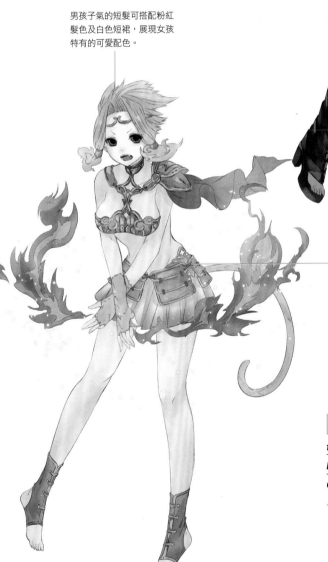

Arrange Style

title：太陽之光

Key Word：薩滿 / 鎧甲 / 蝙蝠

Character：參考四元論的季節及顏色
分配進行設計。季節為「冬」，顏色為
「黃色」。

男孩子氣的短髮可搭配粉紅
髮色及白色短裙，展現女孩
特有的可愛配色。

以孫悟空的服裝為基底搭配比
基尼裝甲，僅保留鎧甲並增加
露出度，呈現特有的野性。

Arrange Style

title：炎天大聖・孫悟空

Key Word：孫悟空 / 鎧甲 / 泳裝

Character：適合用「本姑娘」作為第一
人稱的角色。設定為個性淘氣可愛的人物。

烏天狗

時代印象
古代～中世紀

區域・文化
日本

關鍵字
烏鴉 / 天狗

烏天狗屬於天狗的一種，長有鳥喙，背上長有翅膀，身穿山伏服，腳踏高木屐。能隨心所欲地在空中飛翔，個性邪惡，會附身在人類身上，或是讓僧侶摔死。

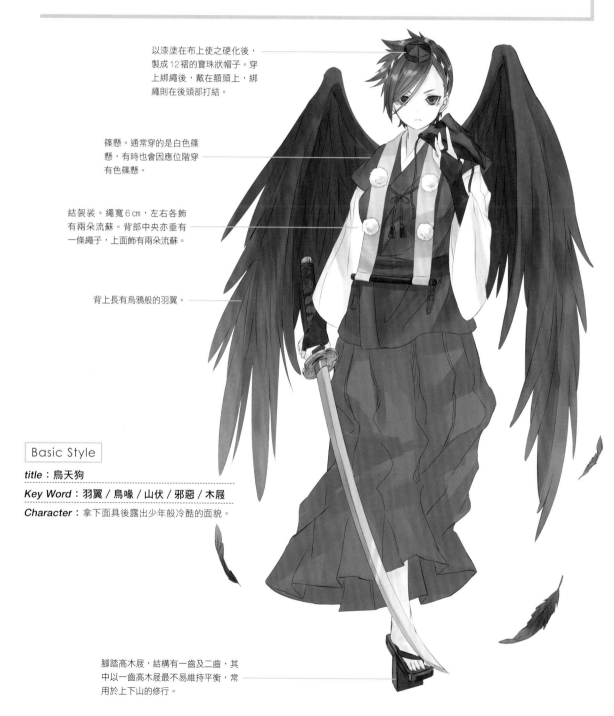

以漆塗在布上使之硬化後，製成12褶的寶珠狀帽子。穿上綁繩後，戴在額頭上，綁繩則在後頭部打結。

篠懸。通常穿的是白色篠懸，有時也會因應位階穿有色篠懸。

結袈裟。繩寬6cm，左右各飾有兩朵流蘇。背部中央亦垂有一條繩子，上面飾有兩朵流蘇。

背上長有烏鴉般的羽翼。

腳踏高木屐，結構有一齒及二齒，其中以一齒高木屐最不易維持平衡，常用於上下山的修行。

Basic Style

title：烏天狗

Key Word：羽翼 / 鳥喙 / 山伏 / 邪惡 / 木屐

Character：拿下面具後露出少年般冷酷的面貌。

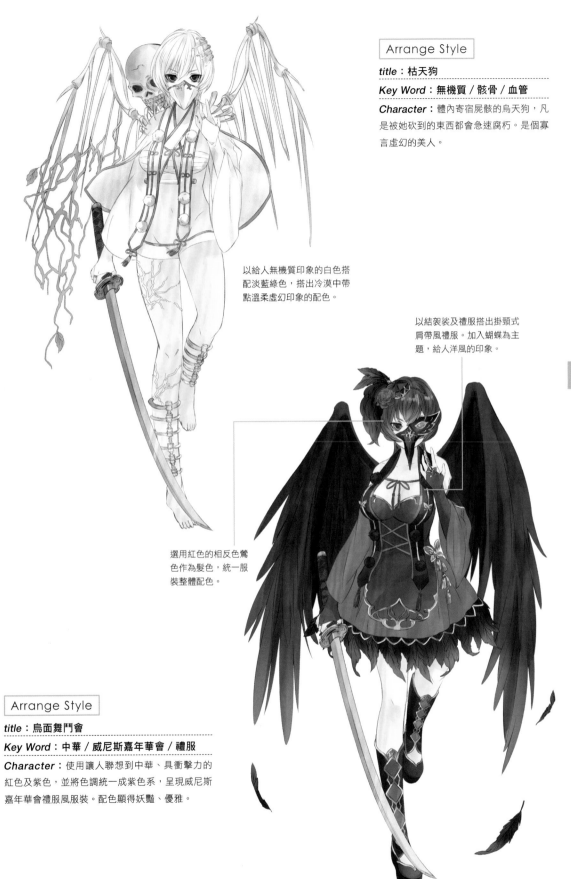

Arrange Style

title：枯天狗

Key Word：無機質 / 骸骨 / 血管

Character：體內寄宿屍骸的烏天狗，凡是被她砍到的東西都會急速腐朽。是個寡言虛幻的美人。

以給人無機質印象的白色搭配淡藍綠色，搭出冷漠中帶點溫柔虛幻印象的配色。

以結袈裟及禮服搭出掛頸式肩帶風禮服。加入蝴蝶為主題，給人洋風的印象。

選用紅色的相反色鴛色作為髮色，統一服裝整體配色。

Arrange Style

title：烏面舞鬥會

Key Word：中華 / 威尼斯嘉年華會 / 禮服

Character：使用讓人聯想到中華、具衝擊力的紅色及紫色，並將色調統一成紫色系，呈現威尼斯嘉年華會禮服風服裝。配色顯得妖豔、優雅。

天使

天使在猶太教、基督教、伊斯蘭教中為神與人之間的精神橋樑，擔任神的使者。天使雖沒有性別，不過一般多將天使畫成背上長有羽翼的美男子。

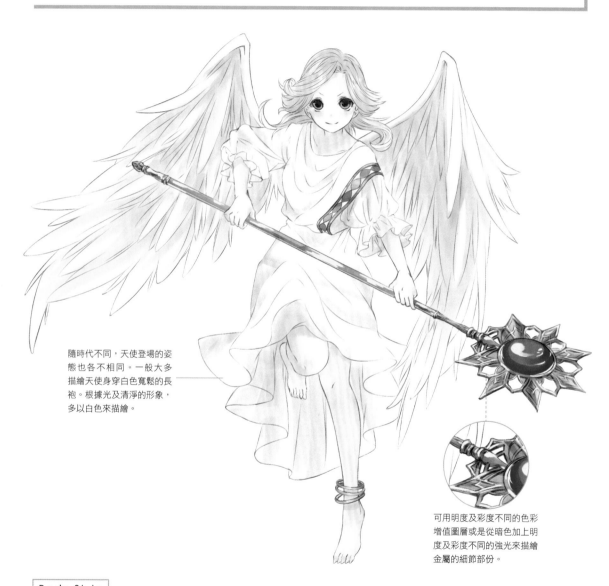

隨時代不同，天使登場的姿態也各不相同。一般大多描繪天使身穿白色寬鬆的長袍。根據光及清淨的形象，多以白色來描繪。

可用明度及彩度不同的色彩增值圖層或是從暗色加上明度及彩度不同的強光來描繪金屬的細節部份。

Basic Style

title：天使

Key Word：翅膀 / 羽毛

Character：朝氣蓬勃的天使。以飄動的垂綴及頭髮營造出輕快的印象。

! Other Hint

天使（Angel）…一般的天使。左右各長有1片翅膀。

天使長（Archangel）…左右各長有1片翅膀，共計擁有2片翅膀。

智天使（Cherub）…擁有四張臉，左右各長有2片翅膀。共計擁有4片翅膀。

熾天使（Seraph）…最高等級的天使。左右各長有3片翅膀。共計擁有6片翅膀。

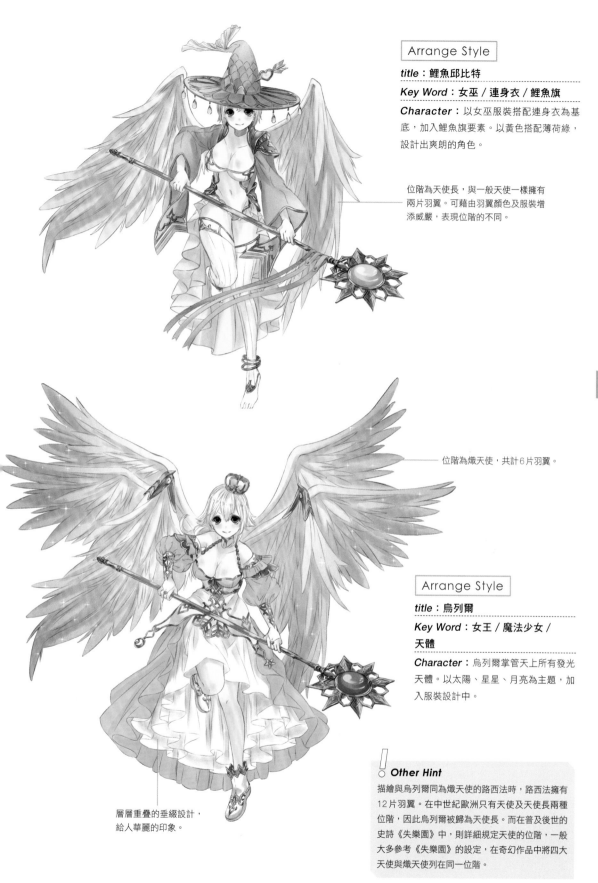

Arrange Style

title：鯉魚邱比特

Key Word：女巫 / 連身衣 / 鯉魚旗

Character：以女巫服裝搭配連身衣為基底，加入鯉魚旗要素。以黃色搭配薄荷綠，設計出爽朗的角色。

位階為天使長，與一般天使一樣擁有兩片羽翼。可藉由羽翼顏色及服裝增添威嚴，表現位階的不同。

位階為熾天使，共計6片羽翼。

Arrange Style

title：烏列爾

Key Word：女王 / 魔法少女 / 天體

Character：烏列爾掌管天上所有發光天體。以太陽、星星、月亮為主題，加入服裝設計中。

！Other Hint

描繪與烏列爾同為熾天使的路西法時，路西法擁有12片羽翼。在中世紀歐洲只有天使及天使長兩種位階，因此烏列爾被歸為天使長。而在普及後世的史詩《失樂園》中，則詳細規定天使的位階，一般大多參考《失樂園》的設定，在奇幻作品中將四大天使與熾天使列在同一位階。

層層重疊的垂綴設計，給人華麗的印象。

巴風特

時代印象

古代～中世紀

區域・文化

歐洲

關鍵字

惡魔 / 基督教 / 山羊

巴風特為深受女巫崇拜的山羊形惡魔。羊頭羊腳，有著女性身體，背上長有鳥羽。
巴風特一詞有時也會當作惡魔的統稱。

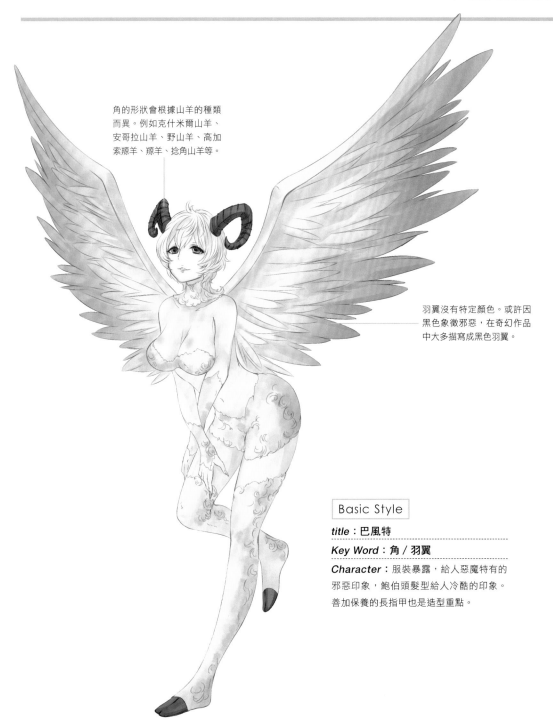

角的形狀會根據山羊的種類
而異。例如克什米爾山羊、
安哥拉山羊、野山羊、高加
索源羊、源羊、捻角山羊等。

羽翼沒有特定顏色。或許因
黑色象徵邪惡，在奇幻作品
中大多描寫成黑色羽翼。

Basic Style

title：巴風特

Key Word：角 / 羽翼

Character：服裝暴露，給人惡魔特有的
邪惡印象，鮑伯頭髮型給人冷酷的印象。
善加保養的長指甲也是造型重點。

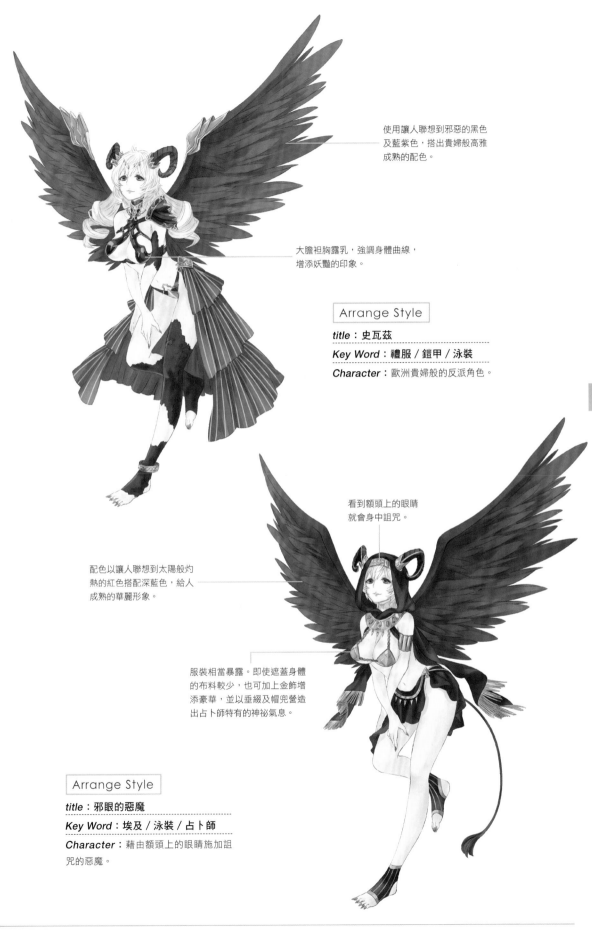

使用讓人聯想到邪惡的黑色
及藍紫色，搭出貴婦般高雅
成熟的配色。

大膽袒胸露乳，強調身體曲線，
增添妖豔的印象。

Arrange Style

title：史瓦茲

Key Word：禮服 / 鎧甲 / 泳裝

Character：歐洲貴婦般的反派角色。

看到額頭上的眼睛
就會身中詛咒。

配色以讓人聯想到太陽般灼
熱的紅色搭配深藍色，給人
成熟的華麗形象。

服裝相當暴露。即使遮蓋身體
的布料較少，也可加上金飾增
添豪華，並以垂綴及帽兜營造
出占卜師特有的神祕氣息。

Arrange Style

title：邪眼的惡魔

Key Word：埃及 / 泳裝 / 占卜師

Character：藉由額頭上的眼睛施加詛
咒的惡魔。

皮克西

時代印象

古代～中世紀

區域・文化

英國

關鍵字

妖精 / 幻想童話 / 羽翼

皮克西源於英國民間傳說，是人偶般的小妖精。會做出翻倒牛奶壺等可愛的惡作劇，替奇幻世界增添光彩。

Basic Style

title：皮克西

Key Word：昆蟲羽翼 / 手掌大小

Character：原本在民間傳說中的皮克西並沒有羽翼，到了現代大多描繪成長有昆蟲般的雙翼。

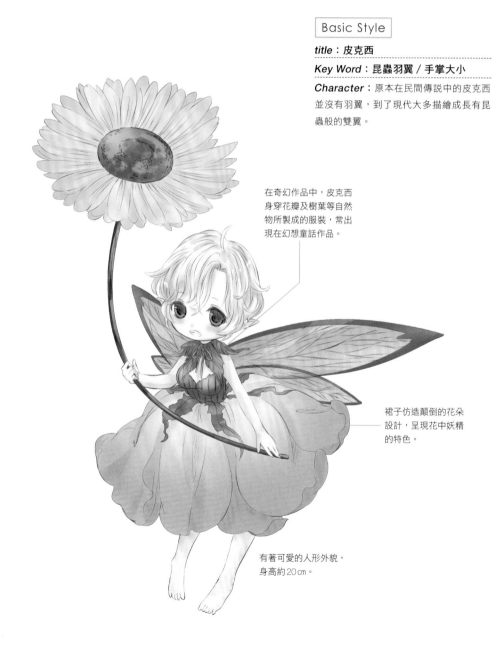

在奇幻作品中，皮克西身穿花瓣及樹葉等自然物所製成的服裝，常出現在幻想童話作品。

裙子仿造顛倒的花朵設計，呈現花中妖精的特色。

有著可愛的人形外貌，身高約20㎝。

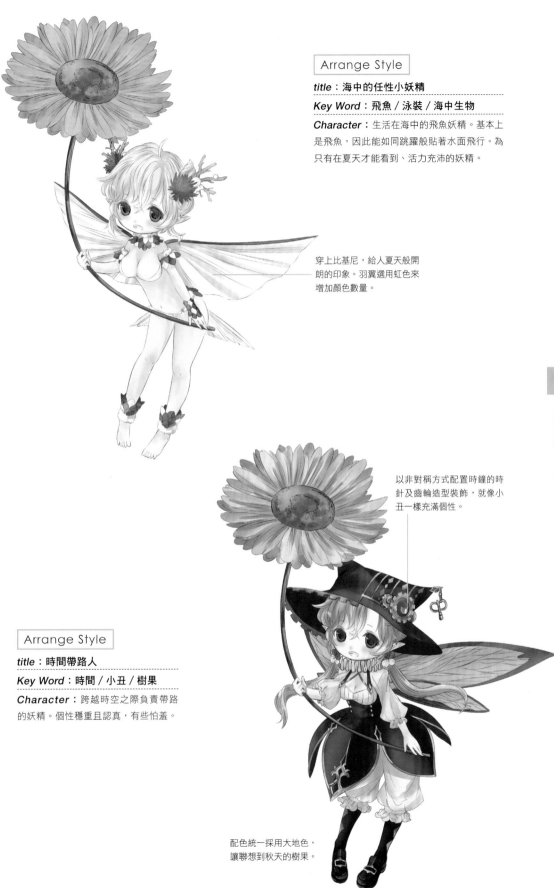

Arrange Style

title：海中的任性小妖精

Key Word：飛魚／泳裝／海中生物

Character：生活在海中的飛魚妖精。基本上是飛魚，因此能如同跳躍般貼著水面飛行。為只有在夏天才能看到、活力充沛的妖精。

穿上比基尼，給人夏天般開朗的印象。羽翼選用虹色來增加顏色數量。

以非對稱方式配置時鐘的時針及齒輪造型裝飾，就像小丑一樣充滿個性。

Arrange Style

title：時間帶路人

Key Word：時間／小丑／樹果

Character：跨越時空之際負責帶路的妖精。個性穩重且認真，有些怕羞。

配色統一採用大地色，讓聯想到秋天的樹果。

3

虛構生物‧角色

哥布林

時代印象	
中世紀	

區域・文化	
歐洲	

關鍵字	
妖精 / 犬齒	

哥布林屬於妖精類，有著人類的外貌。個頭矮小，相貌醜陋，其他妖精相當厭惡與哥布林相提並論。個性邪惡，會騷擾、恐嚇他人。

Basic Style

title：哥布林

Key Word：矮人 / 醜陋 / 狂野的服裝

Character：眼睛小，口露虎牙。若以綠色或青色系為膚色，更能呈現邪惡的氣氛。

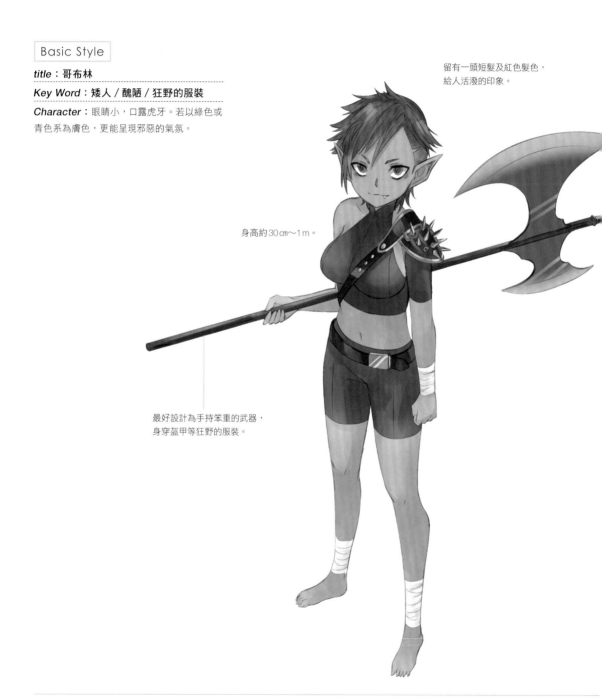

留有一頭短髮及紅色髮色，給人活潑的印象。

身高約30㎝～1m。

最好設計為手持笨重的武器，身穿盔甲等狂野的服裝。

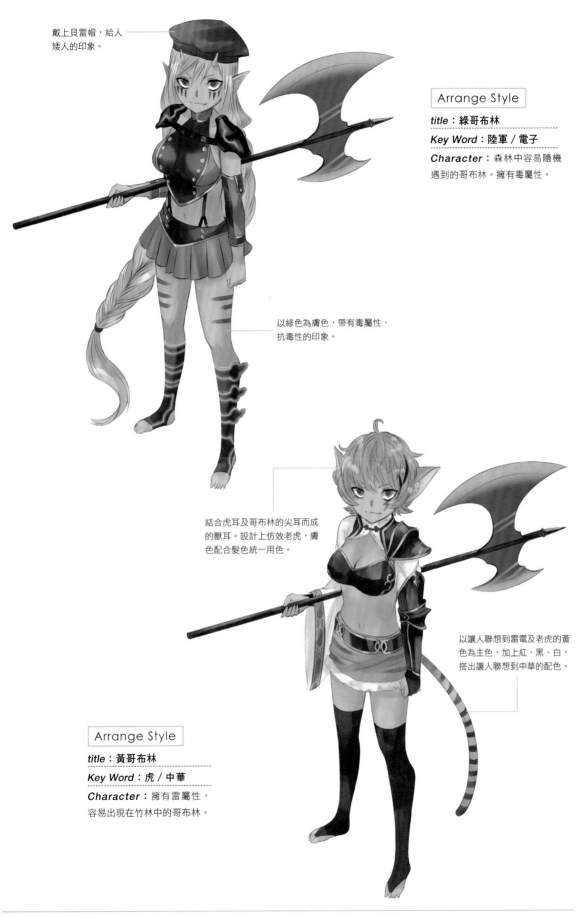

戴上貝雷帽，給人
矮人的印象。

Arrange Style

title：綠哥布林

Key Word：陸軍／電子

Character：森林中容易隨機
遇到的哥布林。擁有毒屬性。

以綠色為膚色，帶有毒屬性、
抗毒性的印象。

結合虎耳及哥布林的尖耳而成
的獸耳。設計上仿效老虎，膚
色配合髮色統一用色。

以讓人聯想到雷電及老虎的黃
色為主色，加上紅、黑、白，
搭出讓人聯想到中華的配色。

Arrange Style

title：黃哥布林

Key Word：虎／中華

Character：擁有雷屬性，
容易出現在竹林中的哥布林。

克魯波克魯

時代印象

中世紀

區域・文化

日本 / 愛奴人

關鍵字

愛奴 / 矮人 / 蕗葉

克魯波克魯據說是居住在北海道愛奴人土地的小矮人。在愛奴語中意指「蕗葉下的人」，身高跟人類的嬰兒差不多。

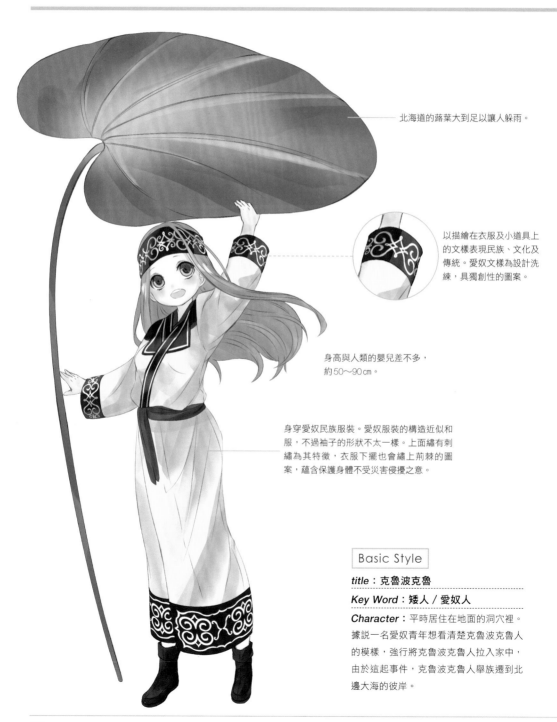

北海道的蕗葉大到足以讓人躲雨。

以描繪在衣服及小道具上的文樣表現民族、文化及傳統。愛奴文樣為設計洗練，具獨創性的圖案。

身高與人類的嬰兒差不多，約50～90㎝。

身穿愛奴民族服裝。愛奴服裝的構造近似和服，不過袖子的形狀不太一樣。上面繡有刺繡為其特徵，衣服下擺也會繡上荊棘的圖案，蘊含保護身體不受災害侵擾之意。

Basic Style

title：克魯波克魯

Key Word：矮人 / 愛奴人

Character：平時居住在地面的洞穴裡。據說一名愛奴青年想看清楚克魯波克魯人的模樣，強行將克魯波克魯人拉入家中，由於這起事件，克魯波克魯人舉族遷到北邊大海的彼岸。

title：女性

Key Word：山賊／泳裝／印地安人

Character：喜歡狩獵，有野性的一面。是個性開朗活潑、好奇心旺盛的女孩。

配色維持不變，以免破壞民族服裝的形象，服裝則改成泳裝等造型單純的服裝。

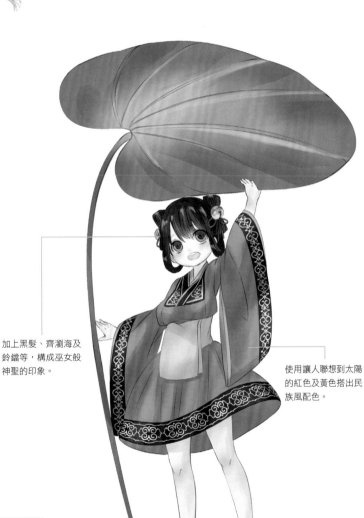

加上黑髮、齊瀏海及鈴鐺等，構成巫女般神聖的印象。

使用讓人聯想到太陽的紅色及黃色搭出民族風配色。

Arrange Style

title：祈拜

Key Word：和／中華／蘿莉塔

Character：克魯波克魯一族的巫女，能占卜未來及祛邪。舉止端莊，長相清秀，生性靦腆怕生。

喪屍

時代印象

中世紀～現代

區域・文化

西洋

關鍵字

屍體 / 恐怖片 / 十字架

喪屍是巫毒魔術師用魔法喚醒的死屍。白天在墓地沉睡，到了夜晚就會出來走動。喪屍受到魔術師的操控，沒有自我意識，只會聽命行事。

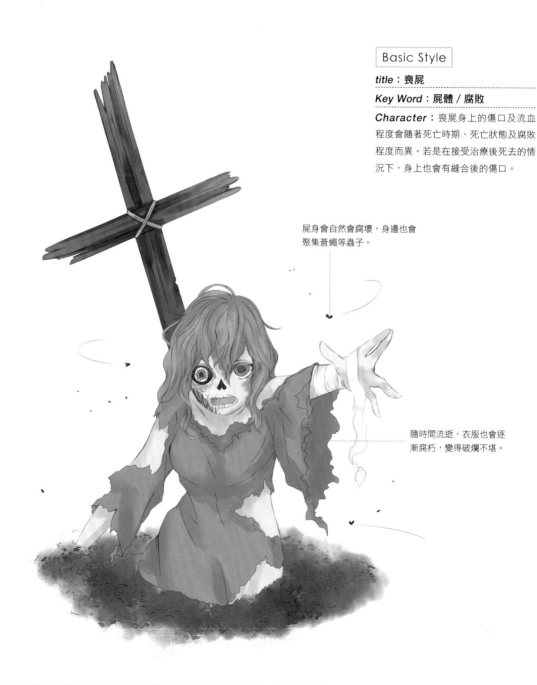

Basic Style

title：喪屍

Key Word：屍體 / 腐敗

Character：喪屍身上的傷口及流血程度會隨著死亡時期、死亡狀態及腐敗程度而異。若是在接受治療後死去的情況下，身上也會有縫合後的傷口。

屍身會自然會腐壞，身邊也會聚集蒼蠅等蟲子。

隨時間流逝，衣服也會逐漸腐朽，變得破爛不堪。

title：花園殭屍

Key Word：園藝／苔蘚／木乃伊

Character：受到施術者指示填補身體缺口的殭屍。或許是生前喜歡植栽花草的緣故，明明只要用土填補缺口即可，竟然在身上種了花。

為了讓植物更引人注目，不穿衣服，改以簡單的緞帶纏繞。

皇冠及禮服給人可愛的印象，加上縫合痕跡及插入螺絲釘，展現西洋穴怪圖像風格。

粉紅色螺絲釘採玫瑰造形設計。並綁上看起來像葉子的綠色緞帶。

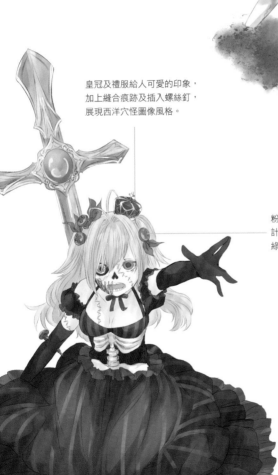

title：殭屍公主

Key Word：科學怪人／病態可愛／骨架

Character：哥德風禮服加上鮮艷的粉紅色，搭成流行的配色。展露腰部的骨架，以設計出極具衝擊力的設計。

木乃伊

時代印象

古代

區域・文化

埃及等

關鍵字

木乃伊 / 死者

埃及的乾屍，受到詛咒而復活，會到處徘徊襲擊生人。特徵是全身纏滿繃帶，以保持身體完整。

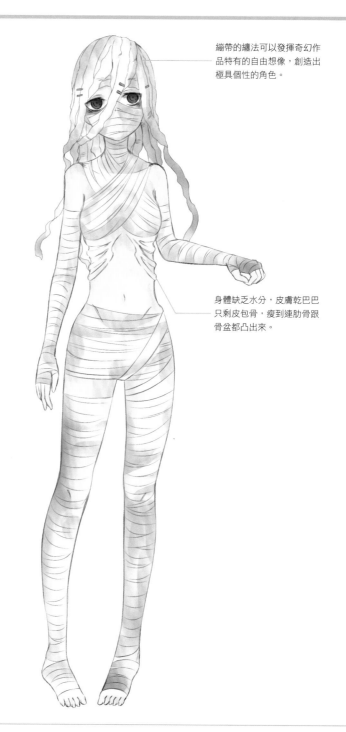

繃帶的纏法可以發揮奇幻作品特有的自由想像，創造出極具個性的角色。

身體缺乏水分，皮膚乾巴巴只剩皮包骨，瘦到連肋骨跟骨盆都凸出來。

Basic Style

title：**木乃伊**

Key Word：**繃帶**

Character：沒有自我意識，面露有氣無力、空虛的表情。

title：芭絲特

Key Word：埃及／和／黑貓

Character：改變繃帶的纏法，直接作為服裝的一部分，設計出具木乃伊特色的服裝。繃帶改為黑色，加上金色、綠松色的簡約搭配，相當有型。

將繃帶視為頭髮，以時尚的角度來看，為避免與他處的繃帶混淆，採用另一種顏色。

以太陽為形象的幾何圖案，營造出埃及感。

針筒及護士帽採同一主題，能呈現一體感。

瞳孔呈現切片水果的圖案，顯得相當可愛。

繃帶作為時尚配件，融入服裝設計。

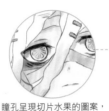

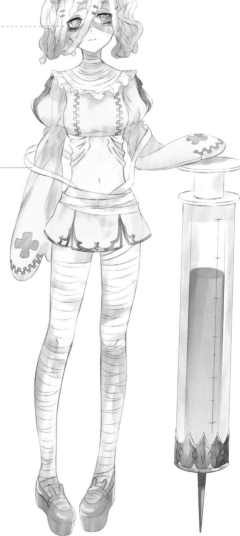

3

虛構生物・角色

Arrange Style

title：感染醫院

Key Word：夢幻可愛／護士

Character：徘徊在夜間醫院內的護士木乃伊。只要看到住院的人，就會拿著巨型針筒襲擊。其實針筒內裝的是安眠藥，目的是為了讓夜裡睡不著在醫院內徘徊的患者好好睡覺。

殭屍

時代印象
13世紀～16世紀

區域・文化
中國

關鍵字
妖怪 / 喪屍 / 力大無窮

殭屍即中國的木乃伊，能像活人般行動的屍體。據說殭屍力大無窮，經過漫長歲月，甚至還能在空中飛翔。白天待在棺材中，便會恢復乾瘦如柴的木乃伊姿態。

Basic Style

title：殭屍

Key Word：中國服裝 / 符紙 / 暖帽

Character：面貌及身體完全與生前一樣，分辨不出是生人還是屍體。

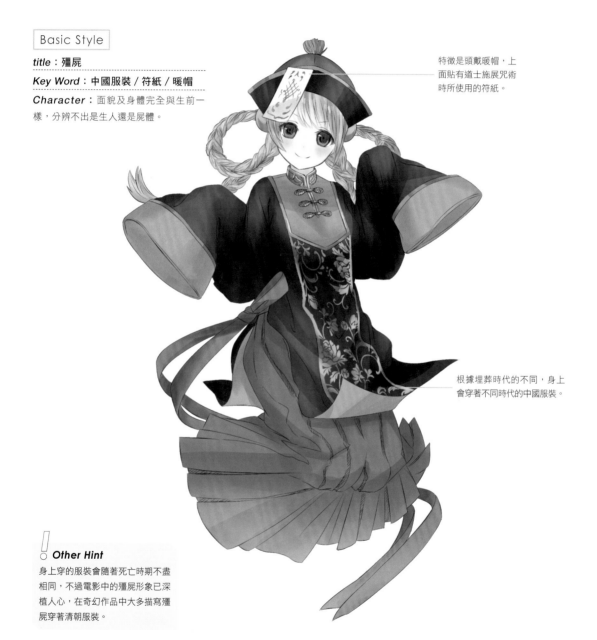

特徵是頭戴暖帽，上面貼有道士施展咒術時所使用的符紙。

根據埋葬時代的不同，身上會穿著不同時代的中國服裝。

！ *Other Hint*
身上穿的服裝會隨著死亡時期不盡相同，不過電影中的殭屍形象已深植人心，在奇幻作品中大多描寫殭屍穿著清朝服裝。

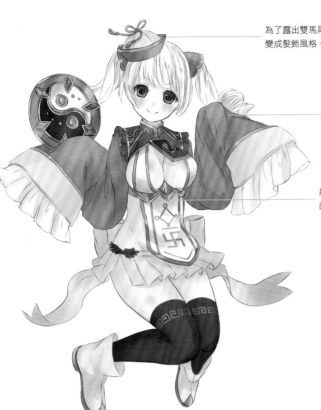

為了露出雙馬尾而縮小暖帽尺寸，
變成髮飾風格。

從中國花卉聯想到芍藥，因
此採用象徵芍藥的配色，給
人可愛的印象。

結合符紙及泳裝，設計出近似圍裙
的服裝，給人可愛華麗的印象。

Arrange Style

title：魔法殭屍

Key Word：魔法少女 / 可愛 / 泳裝

Character：從墓地復活的殭屍少女。沒
人察覺到她是屍體，被授予魔法力量。只在
夜間活動的黑暗女主角，就此登場！

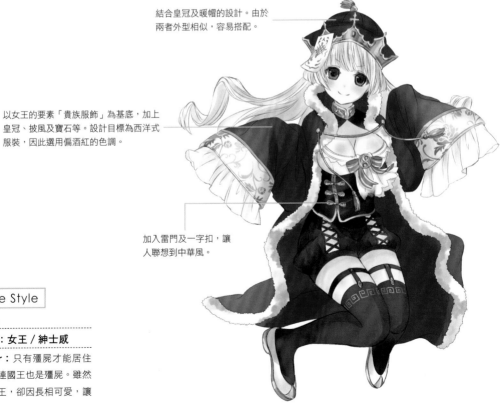

結合皇冠及暖帽的設計。由於
兩者外型相似，容易搭配。

以女王的要素「貴族服飾」為基底，加上
皇冠、披風及寶石等。設計目標為西洋式
服裝，因此選用偏酒紅的色調。

加入雷門及一字扣，讓
人聯想到中華風。

Arrange Style

title：女皇

Key Word：女王 / 紳士感

Character：只有殭屍才能居住
的國度裡，連國王也是殭屍。雖然
是任性的女王，卻因長相可愛，讓
人不忍苛責。

吸血鬼

時代印象
古代～中世紀

區域・文化
歐洲

關鍵字
吸血鬼 / 蝙蝠 / 犬齒

參考斯拉夫民間傳說的吸血鬼，增加設計的豐富程度。因此奇幻作品中登場的吸血鬼身上經常出現、融合各種嶄新的要素。

長有尖端尖銳、菱形狀的犬齒。凡是被吸血鬼以犬齒咬到的人，頸部就會留下兩處齒痕。

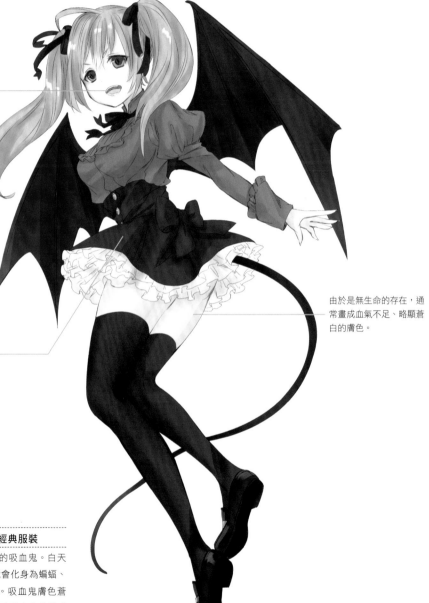

所謂經典的服裝，是根據「吸血鬼」的創作作品中出現的身穿燕尾服的貴族吸血鬼而來，其印象也深植人心。

由於是無生命的存在，通常畫成血氣不足、略顯蒼白的膚色。

Basic Style

title：吸血鬼

Key Word：蝙蝠 / 老鼠 / 經典服裝

Character：身穿貴族服裝的吸血鬼。白天在棺材中沉睡，到了夜晚，就會化身為蝙蝠、老鼠或是一陣煙霧離開棺材。吸血鬼膚色蒼白，以一口銳牙咬住對方，被咬的人也會變成吸血鬼。特徵眾多，像是鏡中映照不出其身影、照到太陽光就會死等。

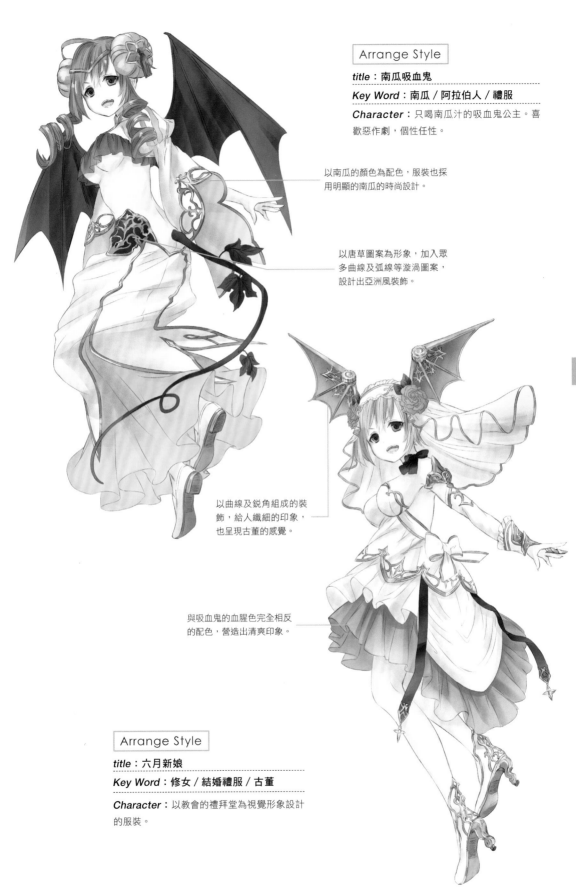

Arrange Style

title：南瓜吸血鬼

Key Word：南瓜 / 阿拉伯人 / 禮服

Character：只喝南瓜汁的吸血鬼公主。喜歡惡作劇，個性任性。

以南瓜的顏色為配色，服裝也採用明顯的南瓜的時尚設計。

以唐草圖案為形象，加入眾多曲線及弧線等漩渦圖案，設計出亞洲風裝飾。

以曲線及銳角組成的裝飾，給人纖細的印象，也呈現古董的感覺。

與吸血鬼的血腥色完全相反的配色，營造出清爽印象。

Arrange Style

title：六月新娘

Key Word：修女 / 結婚禮服 / 古董

Character：以教會的禮拜堂為視覺形象設計的服裝。

人魚

人魚的上半身為人形，下半身為魚尾。有著精靈般的美貌，金髮碧眼。據說人魚居住在英國的河川及海中。

! Other Hint

類似的角色有住在愛爾蘭海中的人魚「梅洛」、日本海中的「人魚」。梅洛與人魚一樣有著美麗的容貌，指間長有蹼；日本的人魚則是人臉魚身、面貌醜陋的人面魚。

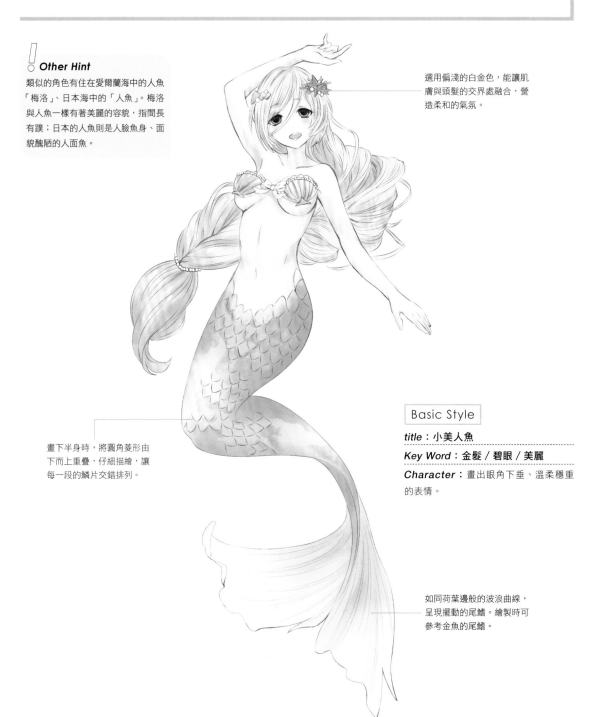

選用偏淺的白金色，能讓肌膚與頭髮的交界處融合，營造柔和的氣氛。

畫下半身時，將圓角菱形由下而上重疊，仔細描繪，讓每一段的鱗片交錯排列。

Basic Style

title：小美人魚

Key Word：金髮／碧眼／美麗

Character：畫出眼角下垂、溫柔穩重的表情。

如同荷葉邊般的波浪曲線，呈現擺動的尾鰭。繪製時可參考金魚的尾鰭。

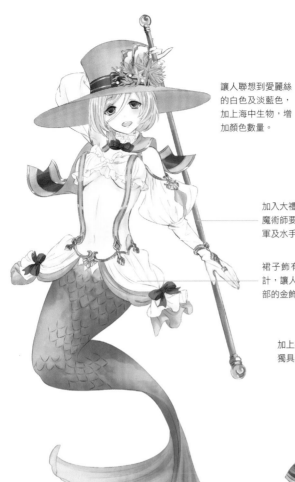

讓人聯想到愛麗絲的白色及淡藍色，加上海中生物，增加顏色數量。

加入大禮帽、蝴蝶結、吊帶及手杖等魔術師要素。配色仿照大海，採用海軍及水手色系。

裙子飾有簾布與蕾絲，採雙層設計，讓人聯想到連身裙、圍裙。腰部的金飾仿照窗簾掛鉤設計。

加上翹起的髮綹，設計出獨具特徵的乙姬髮型。

深色系頭髮，維持巫女的清純形象。

以巫女服為基底，搭配乙姬要素的設計。僅使用紅白兩色稍嫌不足，因此在袖口增加色彩點綴。

可加入其他魚類特徵，設計出有趣的角色。

3

虛構生物・角色

参考文獻

『カラー版 世界服装史』（深井晃子 著）美術出版社

『完全保存版 配色アイデア帳 めくって見つける新しいデザインの本』桜井輝子 著）SB クリエイティブ株式会社

『幻想動物事典』（草野 巧 著／シブヤ ユウジ イラスト）新紀元社

『ゲームシナリオのためのファンタジー衣装事典　キャラクターに使える洋と和の伝統装束 110』（山北篤 著／池田正輝 イラスト）SB クリエイティブ株式会社

『ゲームシナリオのためのファンタジー事典 - 知っておきたい歴史・文化・お約束 110』（山北篤 著）SB クリエイティブ株式会社

『ゲームシナリオのための SF 事典 - 知っておきたい化学技術・宇宙・お約束 110』（クロノスケープ 著／森瀬 繚 監修）SB クリエイティブ株式会社

『新きもの作り方全書』（大塚末子 著）文化出版局

『西洋甲冑＆武具作画資料』（渡辺信吾 著）玄光社

『世界の甲冑・武具歴史図鑑』（ペトル・クルチナ 著）原書房

『同人誌やイラストを短時間で美しく彩る配色アイデア 100』（スターウォーカースタジオ 著）マール社

Fantasy costume design picture book
Copyright
© 2018 MOKURI
© 2018 Genkosha Co., Ltd
Originally published in Japan by GENKOSHA Co., Ltd
Chinese (in traditional character only) translation rights arranged
with GENKOSHA Co., Ltd. through CREEK & RIVER Co.,Ltd.

奇幻系服裝設計資料集

出　　　　版／楓書坊文化出版社
地　　　　址／新北市板橋區信義路163巷3號10樓
郵 政 劃 撥／19907596 楓書坊文化出版社
網　　　　址／www.maplebook.com.tw
電　　　　話／02-2957-6096
傳　　　　真／02-2957-6435
作　　　　者／MOKURI
翻　　　　譯／黃琳雅
責 任 編 輯／謝宥融
內 文 排 版／楊亞容
港 澳 經 銷／泛華發行代理有限公司
定　　　　價／350元
出 版 日 期／2019年6月

國家圖書館出版品預行編目資料

奇幻系服裝設計資料集 / MOKURI作；
黃琳雅譯. -- 初版. -- 新北市：楓書坊文
化, 2019.06　面；　公分

ISBN 978-986-377-477-8（平裝）

1. 漫畫　2. 繪畫技法

947.41　　　　　　　108004632